掌握「空・綠
畫出最美水彩風景畫

「要如何才能上手地畫出水彩風景畫呢?」

這問題是我在繪畫教室的寫生講座上,經常被詢問的問題之一。不管什麼情況下,我都準備好了答案。只要掌握某些技巧,任誰都可以畫出美麗的風景畫。

這某些技巧也就是書名所標示的:如何上手地畫出「空・綠・水」三者。

此三要素已經涵蓋了所有風景的要素。例如、描繪街道、橋梁、廣場、建物等都會中的建築時是如此,描繪山巔、海邊、溪流等充滿自然感的美景也是如此。

也就是說,只要能夠確實地掌握「空・綠・水」的表現方法,就一定能無誤地將大部分的自然風景成功上色,使其充滿色彩的魅力。

因此,本書分別針對描繪「空・綠・水」時一定要記住且必須靈活運用的 7 種模式,依照上色的順序及顏料和水分的使用方法,作一詳細的說明。同時,也針對該如何描繪輪廓線、如何分別使用鉛筆和原子筆,一直到完成的整體流程都作了詳細說明。

顏料選擇使用上色容易的透明水彩。一張風景畫所使用的顏料,約控制在 2~3 支左右。雖然顏料份量多時發色較濃,但練習時以「少色數」為基本,能更快上手。混色時也只使用 1 支或 2 支,盡量減輕畫者的負擔。就算是習於上色的人,應該也會驚訝於竟然能形成如此自然的色彩。

畫出美麗風景畫不可缺少的「空・綠・水」描繪方式,希望大家都能在本書中學習到訣竅。

山田雅夫

本書使用方法

嚴選繪畫教室中人氣最高的畫作！

收集自學生特別喜愛的風景畫。從想要畫的風景開始是上手的捷徑。

因為「色數少」「不混色」，所以很簡單！

對初學者來說較困難的就是調色。只要原色顏料和水混和就能表現豐富的色彩。

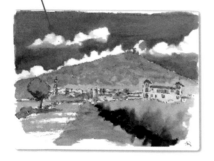

01
清晰浮雲的畫法

藍藍的天空裡，飄浮著雪白的雲朵，一幅令人心曠神怡的景象，總是讓人忍不住想要握筆畫下這幅景象。此時的重點在於成功地畫出雲朵的輪廓。雲朵的上半部輪廓較為清晰，下半部輪廓則略顯模糊。過程上、下輪廓不同的地方，以線條和色彩來分開繪繪可以說是訣竅。

確認草稿圖怎麼畫

說明開始上色之前，該如何畫出草稿圖。

只要掌握「這裡」，就能畫得好！

以容易練習的例子介紹左頁圖畫的重點。

了解「上色順序」
就算眼睛看著已完成的畫，
也不曉得從何處開始畫起。
只要看這裡，就能夠明白從
何處開始上色。

詳細解說「運筆的方式」
詳細解說筆尖的使用方法和畫筆
移動的方式。慣用左手的人請自
行將「由左而右」的說明文轉換
成「由右而左」。

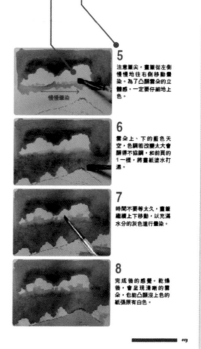

著色順序

1 藍天的部分事先塗上水份，讓畫紙啪噠啪噠打溼。

2 雲朵上側的形狀採用此種方式上色，可以避免失敗。

3 塗抹較濃的藍色。因為紙質不同，有些水份會排斥，要注意不要太濃。

4 塗抹雲朵下方的天空。

5 注意筆尖。畫筆從左側慢慢地往右側移動暈染。為了凸顯雲朵的立體感，一定要仔細地上色。

6 雲朵上、下的藍色天空，色調若改變太多會顯得不協調，和前頁的1一樣，用畫紙塗水打溼。

7 時間不要等太久，畫筆繼續上下移動，以充滿水分的灰色進行疊染。

8 完成後的感覺。乾燥後，會呈現清晰的雲朵，也能凸顯沒上色的紙張原有白色。

透過說明，掌握「訣竅」
詳細解說成功、不失敗的訣
竅，以及必須注意的重點等
等。

本書所使用的水彩寫生畫材

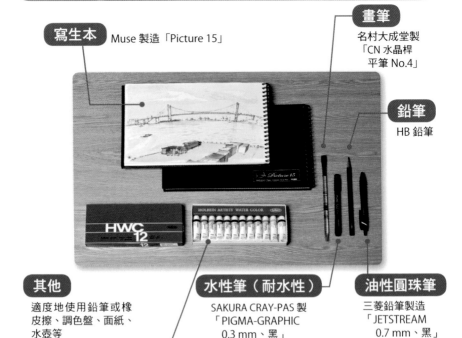

寫生本 Muse 製造「Picture 15」

畫筆 名村大成堂製「CN 水晶桿平筆 No.4」

鉛筆 HB 鉛筆

其他
適度地使用鉛筆或橡皮擦、調色盤、面紙、水壺等

水性筆（耐水性）
SAKURA CRAY-PAS 製「PIGMA-GRAPHIC 0.3 mm、黑」

油性圓珠筆
三菱鉛筆製造「JETSTREAM 0.7 mm、黑」

透明水彩顏料
HOLBEIN 製造「透明水彩顏料 108 色系中選出的特色 12 組」

紅　色：胭脂紅	茶　色：焦赭色
朱　色：朱標色	黃土色：黃赭色
黃綠色：耐久綠No.1	黑　色：象牙黑
綠　色：青綠色	黃　色：耐久深黃
青　色：鈷藍色	抹茶色：橄欖綠
藍　色：普魯士藍	水　色：地平線藍

　　文中為了讓初學者更容易了解，所以上述 12 色顏料名稱都採用一般的稱呼。抹茶色取代白色，雖然一般初學者的顏料組裡並未包含抹茶色，但買 1 支備用很重要。若不易買到，想用兩支類似抹茶色的一般顏料混色時，可利用朱色和黃土色混合作成。就算是相同名稱或廠牌，色調上也會有些許差異，這是因為受到水份多寡及紙張材質的影響。

Contents

掌握「空・綠・水」
畫出最美水彩風景畫

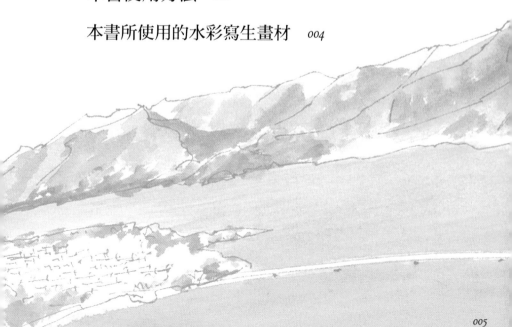

Lesson 1

「空」的風景畫法

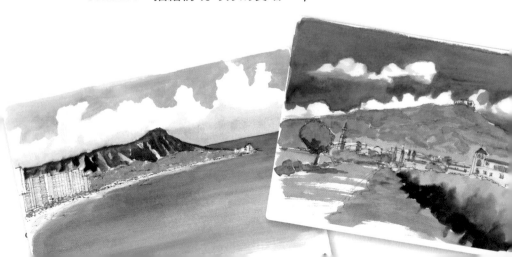

Lesson 2

「綠」的風景畫法

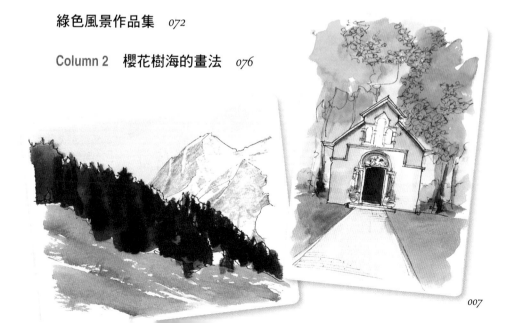

Lesson 3

「水」的風景畫法

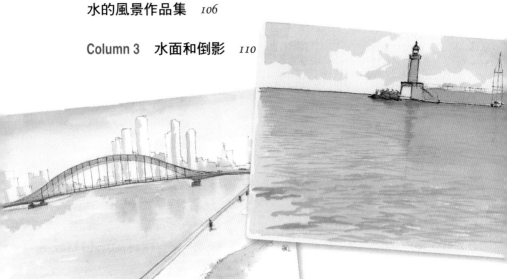

Lesson 1

「空」的風景畫法

01
清晰浮雲的畫法

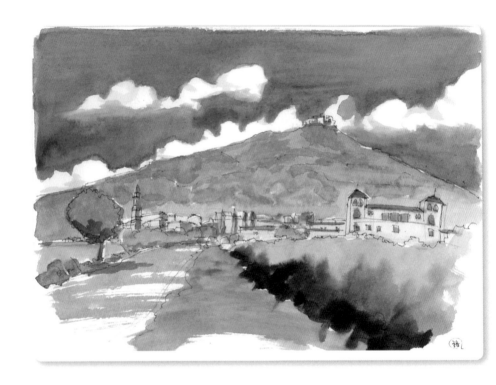

　　藍藍的天空裡，飄浮著雪白的雲朵，一幅令人心曠神怡的景
象，總是讓人忍不住想要提筆畫下這幅景象。此時的重點在
於成功地畫出雲朵的輪廓。雲朵的上半部輪廓較為清晰，下
半部輪廓則略顯模糊。這裡上、下輪廓線不同的地方，以線
條和色彩來分開描繪可以說是訣竅。

使用色 此色調是由原色顏料加水調和而成（01～07皆同）

藍色　　　灰色

使用色>> 　　**使用色為此二色**
（灰色為黑色加水調和而成）

重點

① 紙上先塗上水份

② 雲朵的輪廓，上半部清晰，
　 下半部略微模糊

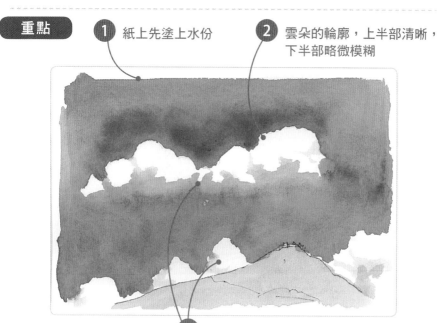

③ 雲朵下部，以水溶合顏料

草稿圖

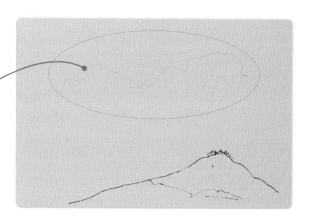

雲朵上半部的輪
廓線，最好以鉛
筆淡淡畫出

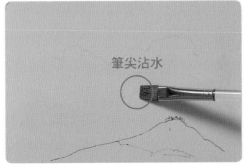

1

藍天的部分事先塗上水份，讓畫紙略微打濕。

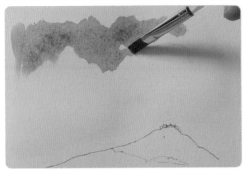

2

雲朵上側的形狀採用此種方式上色，可以避免失敗。

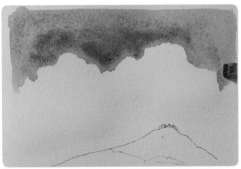

3

塗抹較濃的藍色。因為紙質不同，有些水份會排斥，要注意不要塗太濃。

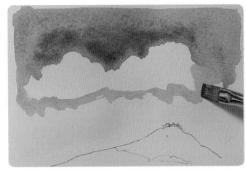

4

塗抹雲朵下方的天空。

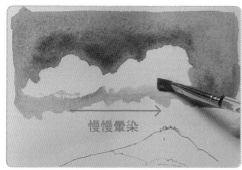

5

注意筆尖。畫筆從左側慢慢地往右側移動暈染。為了凸顯雲朵的立體感，一定要仔細地上色。

慢慢暈染

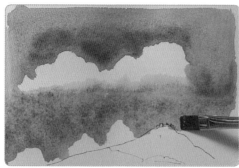

6

雲朵上、下的藍色天空，色調若改變太大會顯得不協調，和前頁的 1 一樣，將畫紙塗水打濕。

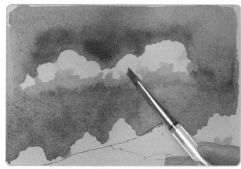

7

時間不要等太久，畫筆繼續上下移動，以充滿水分的灰色進行暈染。

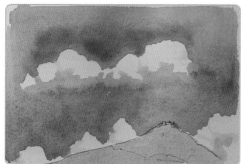

8

完成後的感覺。乾燥之後會呈現清晰的雲朵，也能凸顯沒上色的紙張原有白色。

02
積雨雲的畫法

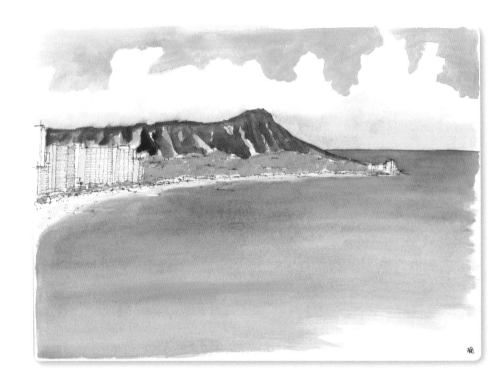

藍色天空裡看起來形狀大膽的白色積雨雲，就像一幅畫般。
因為是不斷地生成，形狀也持續變化的雲朵，所以實際進行
描繪時，最好先以數位相機將最喜歡的時刻拍下。到底積雨
雲的立體感要如何表現呢？

使用色

青色　　　灰色
　　　　（黑色調成）

使用色>>

重點

1 雲朵上側的輪廓較為柔和

2 呈現積雨雲的不規則狀立體感

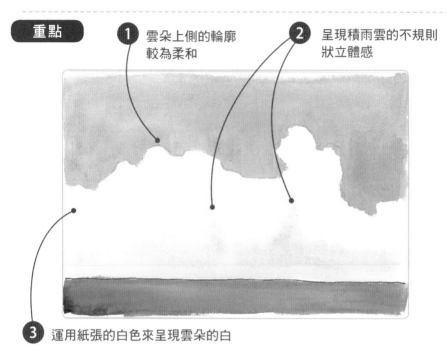

3 運用紙張的白色來呈現雲朵的白

草稿圖

以自己能看清楚的程度，用鉛筆淡淡畫出雲朵上側的形狀

水平線不要以鉛筆畫，而是以耐水性簽字筆明確地畫出

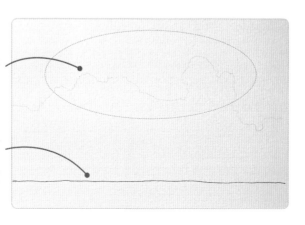

著色順序

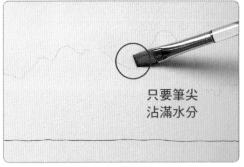

只要筆尖
沾滿水分

1
首先，以筆尖沾水的畫筆將紙塗濕，此舉是為了讓上色的顏料濃度一致。

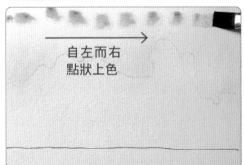

自左而右
點狀上色

2
顏料以點狀節奏仔細上色，如此濃度就不會不均。慣用左手者請由右而左移動畫筆。

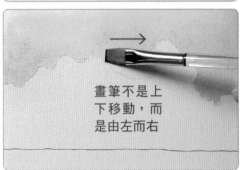

畫筆不是上
下移動，而
是由左而右

3
將顏料塗勻，不要擱置太久。

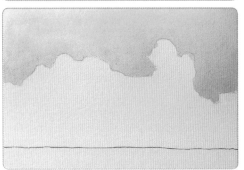

4
盡可能塗抹 2～3 次後完成。相同地方以畫筆數度塗抹，就會呈現如此不同的色彩濃度。

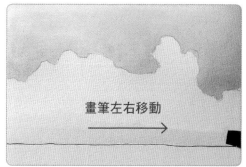

5

雲朵下側塗抹極淡的青色。

畫筆左右移動

6

然後，筆尖呈縱向，快速地上下移動塗上淡青色，藉以呈現雲朵的立體輪廓。

畫筆上下快速移動

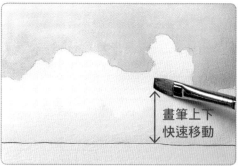

7

以非常淡的灰色（黑色加水調和）重疊上色。要注意乾燥後的灰色會比塗抹時更濃。

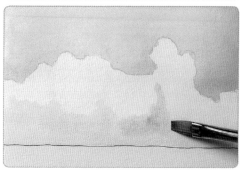

8

完成。乾燥後色調更為鮮豔。

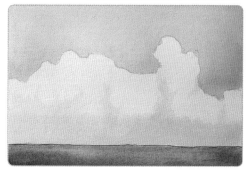

03
天空漸層之美的畫法

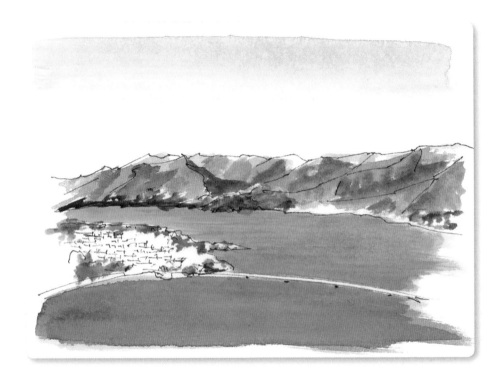

朗朗晴空，萬里無雲的天空景色。天空愈往上側青色愈濃，隨著愈往地平線愈淡。若能完美畫出這種漸層之美，整幅畫都會呈現愉快的美感。要淡化顏色時，讓畫筆增加含水量，或配合濕潤畫紙上水份乾燥的程度是非常重要的。

青色　　　灰色
　　　　（黑色調成）

使用色>>

重點

1 以點狀沾上顏料的方式，避免出現不均感

2 不用濃色，而是以加了水的淡色重疊塗抹

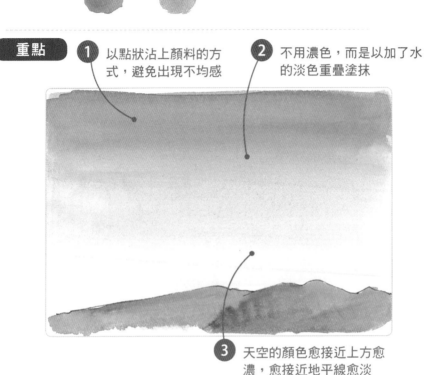

3 天空的顏色愈接近上方愈濃，愈接近地平線愈淡

草稿圖

事先決定好漸層色要到什麼樣的程度

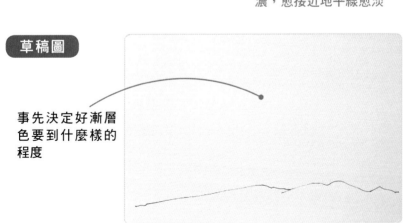

著色順序

1

畫紙的上半部，以飽含水分的筆尖將紙抹濕。

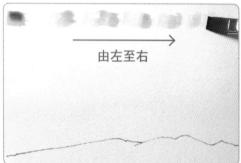

由左至右

2

以青色畫出漸層感。首先，上部以點狀方式沾取顏料，由左而右移動畫筆。

3

不要擱置太久，筆尖由左而右水平移動，塗抹濃色部分。

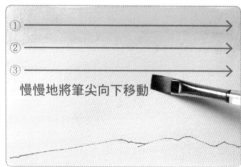

① ② ③

慢慢地將筆尖向下移動

4

不要中途補充顏料以免造成濃度不均。

5

塗抹至天空最低的位置時，是幾乎已經沒有顏料附著的淡色，不論是哪個地區的天空，都是愈接近上方顏色愈濃，愈接近地平線則愈淡。

6

此處，依照 2 ～ 5 相同的要領，由上而下重疊塗抹上色。就算最初不是從濃色開始作出漸層色，如此重複進行 2 次，也能做出很漂亮的漸層感覺。

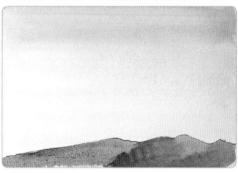

7

完成。若一開始就直接塗抹濃色透明水彩顏料，容易淪為突兀的漸層感。從淡色開始慢慢重疊塗上，漸濃才會漂亮。

04
淡色調天空 & 雲朵的畫法

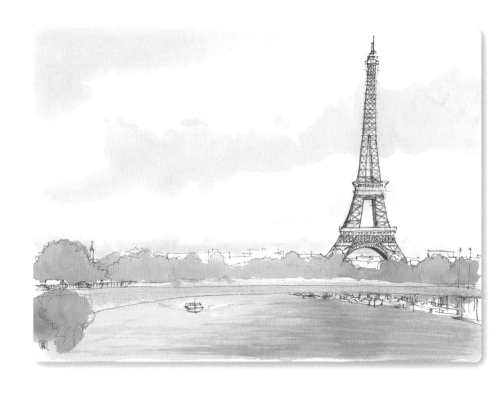

以象徵性標的物為描繪主體時，背景的天空如何表現足以影響整體呈現的感覺。若以淡色調描繪天空，可以凸顯作為主角的建築物。但是，所謂的淡色調並非只是單純地加水稀釋上色而已，雲朵上部的輪廓線淡且鮮明是重點。

使用色

青色　　　　灰色　　　　紅色
　　　　（黑色調成）

使用色 >>

重點

1 盡可能塗抹淡青色

2 描繪雲朵下部時，上下移動畫筆以呈現立體感

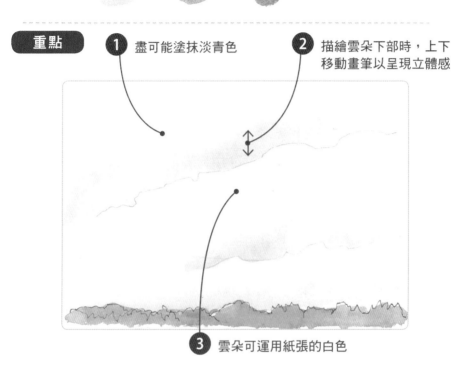

3 雲朵可運用紙張的白色

草稿圖

自己看得清楚即可，用鉛筆淡淡畫出雲朵上側的輪廓線。此線條上色後，不消去也可以

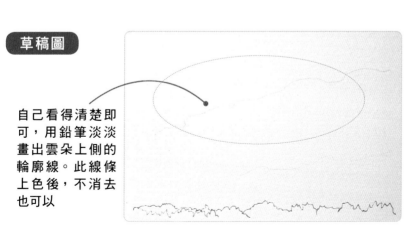

著色順序

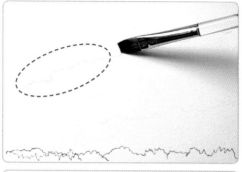

1
雲朵輪廓線的交界處，筆尖沾滿水後將畫紙抹濕。

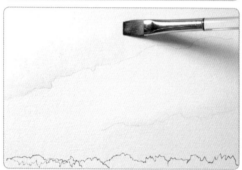

2
開始上色。切勿反覆地以濃色塗抹，因為透明水彩顏料若過濃，不太容易淡化。

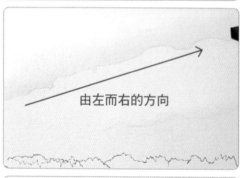

由左而右的方向

3
塗抹時盡量濃度一致。由左而右的方向進行上色。

4
然後，塗抹下方雲朵和雲朵之間的天空。若覺得顏色略濃時，可以利用面紙吸取顏料。

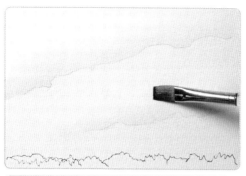

5

使用比 4 更淡的顏色，從雲朵下方開始，以縱筆上下移動暈染上色，藉此來表現細緻的立體感。

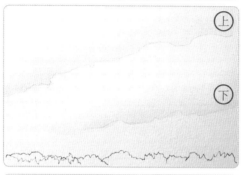

6

雲朵上部和下部的濃度看起來一定不同，下部雲朵顏色看起來更淡。這是描繪雲朵時的基本形。

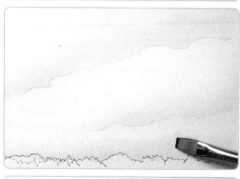

7

為了表現傍晚時分，可在灰色顏料裡加入些許紅色，塗在接近地平線的地方。

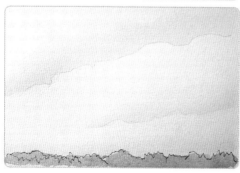

8

完成。使用淡色也能清楚呈現雲朵的立體感。

05
傍晚天空的畫法

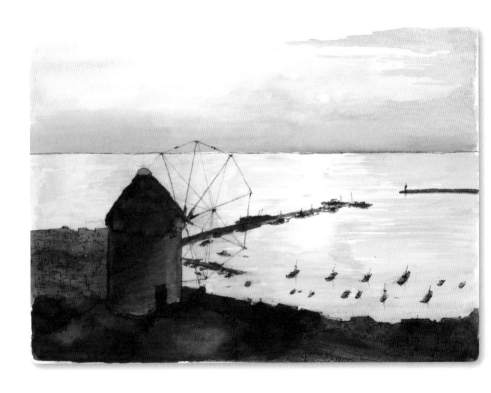

　　向晚的天空充滿了黃色～紅色系顏色。接近日落方向的地平
線也暈染著一片紅霞，愈往上方則呈現黃色的漸層色感。雖
然真的是很美的風景，但不僅以漸層的手法來表現，其中的
浮雲畫法也很重要。盡量以寫實的手法來表現雲朵的形狀。

使用色

朱色　　　　黃色　　　　灰色
　　　　　　　　　　　　（黑色調成）

使用色>>

重點

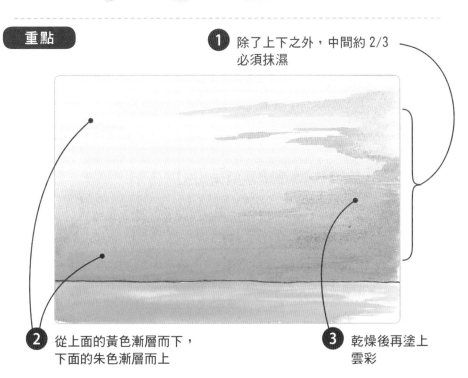

❶ 除了上下之外，中間約 2/3
　必須抹濕

❷ 從上面的黃色漸層而下，
　下面的朱色漸層而上

❸ 乾燥後再塗上
　雲彩

草稿圖

只有水平線以耐
水性簽字筆進行
描繪。細膩的風
景裡要避免突兀
的線條。在習慣
之前，都以淡色
來描繪雲朵的輪
廓也沒關係

著色順序

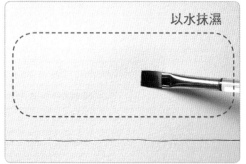

1

除了上下兩端之外，筆尖沾濕後將畫紙約 2/3 抹濕。初學者可以將天空部分全部抹濕。

2

雖然上半部使用黃色，下半部使用朱色但顏色必須慢慢地呈現變化感。先從上半部開始，畫筆沾取黃色顏料後，以點狀塗抹。

3

畫筆由左而右移動，慢慢地往下方前進。

4

然後再依照 3 的要領，沾取朱色顏料，由下方開始上色。因為中途不可補充顏料，所以顏色會漸漸轉淡。中間位置兩個顏色都會變淡，看起來就像在調色盤調色後的效果。

5

完成由黃色到朱色的漸層色（上下方向）。整體顏色想要更濃時，可以趁未乾燥時，再次重疊塗抹上色。

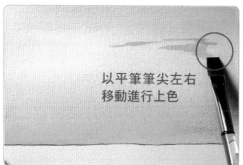

以平筆筆尖左右移動進行上色

6

加入流動般的雲朵來強調傍晚的感覺。傍晚的天空部分，確認顏料已經乾燥、不會渲染之後，再描繪雲朵。

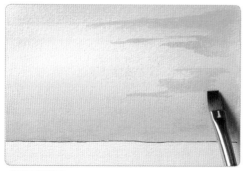

7

以灰色表現雲朵，和已經上色的黃色或朱色重疊。若想呈現雲朵更微妙的色調，只要在灰色裡加入少許青色或紫色的顏料混合上色，即可呈現非常美麗的效果。

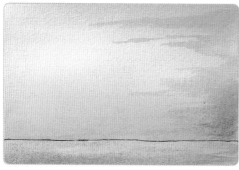

8

完成。海面也會因為夕陽的反射而呈現帶有紅色的感覺。欲描繪如同26頁的太陽時，可事先貼上美化膠帶，完成後再撕下。

06
象徵性建築物聳立的天空畫法

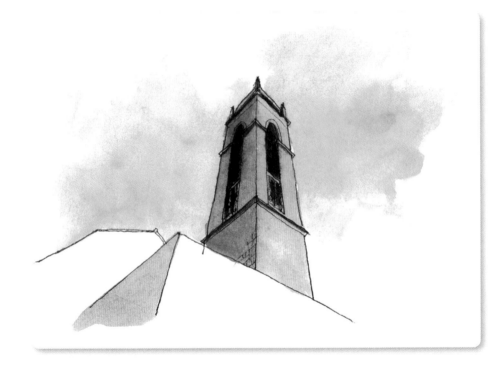

常常看見天空被高聳的鐵塔等建物一分為二的景象。若毫不考慮就直接上色，往往導致塔物左右兩邊的天空色調或筆觸不同。讓我們來學習如何避免這些錯誤的方法。

青色　　　　灰色
　　　　　（黑色調成）

使用色>>

重點

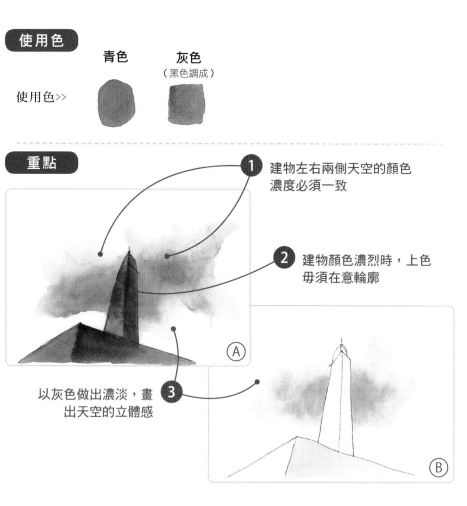

1 建物左右兩側天空的顏色
　濃度必須一致

2 建物顏色濃烈時，上色
　毋須在意輪廓

以灰色做出濃淡，畫
出天空的立體感 3

Ⓐ

Ⓑ

草稿圖

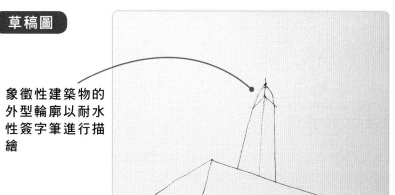

象徵性建築物的
外型輪廓以耐水
性簽字筆進行描
繪

1

以相同濃度塗抹標的性建物左右兩側的天空。可以不用在意建物本身的顏色,很適合推薦給初學者練習。

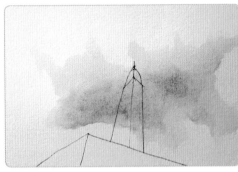

2

如此上色就不會讓建物兩側的天空出現色差,而能夠呈現一致的整體感。

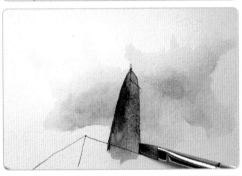

3

為了避免顏色暈染,必須等一段時間乾燥後,再以灰色塗抹建築物。

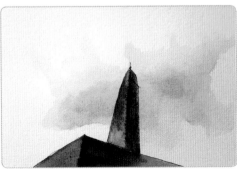

4

完成。建物的灰色不需要一次上色完成,可透過二次上色做出濃淡,即可呈現美感。

Ⓑ 著色順序

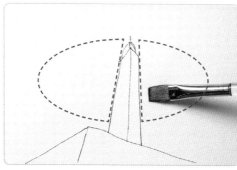

1

筆尖沾水，沿著建物周圍將畫紙抹濕。

2

開始以淡青色上色。

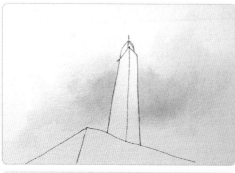

3

建物左右兩側的天空顏色，青色的濃度不可改變。

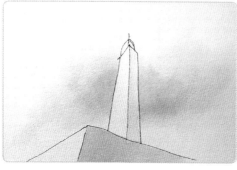

4

青色部分完全乾燥後，再以淡灰色塗抹建物右側即可。

07
幻想性天空的畫法

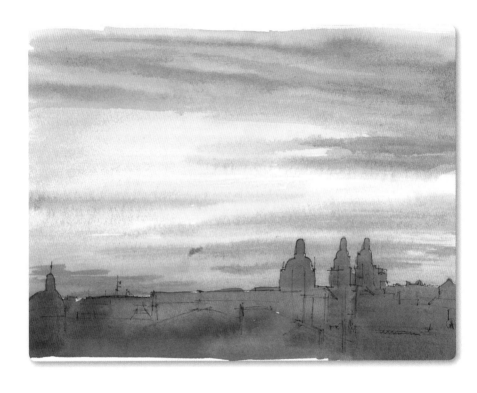

在此介紹驚鴻一瞥的朝陽或向晚時刻的美麗天空畫法。使用
的顏料雖然不是很多，也不需要在調色盤上調色，只要在畫
紙上重疊上色就可以得到好幾色混合的微妙色調效果。可以
善加利用透明水彩的獨特效果。

朱色　　　黃色　　　青色

使用色>>

重點

① 紙張的天空部分
以水抹濕

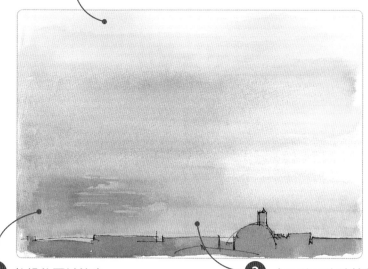

③ 乾燥後再以筆尖
沾取青色

② 上面的天空塗抹黃色，
地平線則塗抹淡淡朱色

草稿圖

先描繪建物的外
型輪廓線。比起
鉛筆來說，以耐
水性簽字筆描繪
更為鮮明

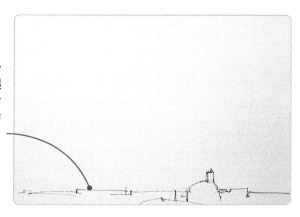

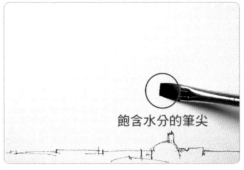

1

事先以筆尖沾取水分抹濕大部分的天空範圍。

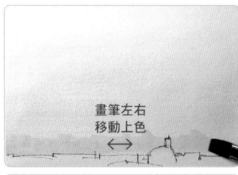

2

接近地平線的地方，塗抹淡淡的朱色。

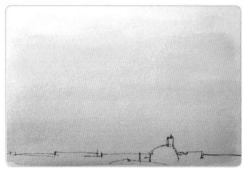

3

由下而上慢慢地上色。想要濃化的地方，可中途沾取顏料後再上色，如此，即可呈現適當的濃淡。

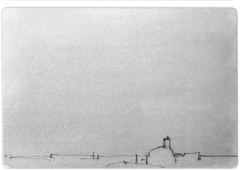

4

然後，再從上面開始塗抹淡黃色（和 2 塗抹朱色時同樣要領，上下反方向）。

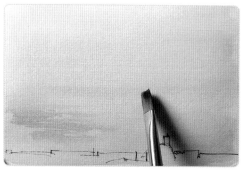

5

完全乾燥之後，筆尖沾取青色左右移動上色。不習慣的人也可以先用鉛筆淡淡描繪出雲朵的外形輪廓線。

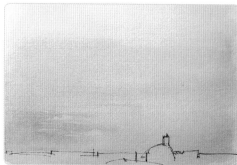

6

雲朵的顏色由青色、朱色、黃色 3 色複雜地重疊成美麗的色調。

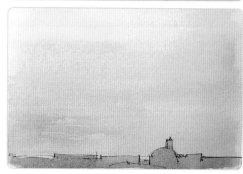

7

完成。雖然並列的建物最後才上色，但上色時不要超出輪廓線的交界處。乾燥後，整體色調看起來較濃。

天空風景作品集

一開始先介紹了「天空」的畫法，你覺得如何呢？在此分別介紹使用 01 ～ 07 技巧的作品。再和接下來要介紹的「綠」「水」的組合，能夠描繪的圖畫內容也會逐漸增加。

01「清晰浮雲」的作品

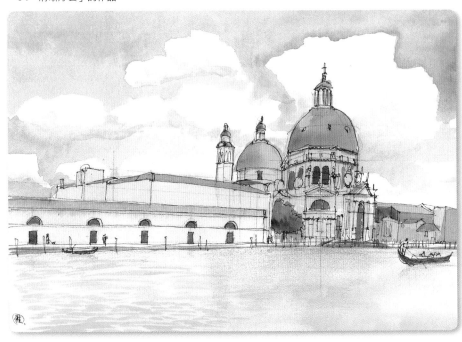

02「積雨雲」的作品

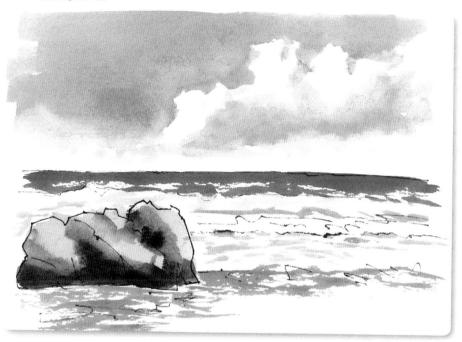

03「天空漸層之美」的作品

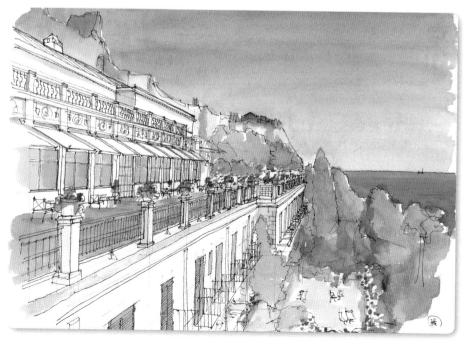

04「淡色調天空 & 雲朵」的作品

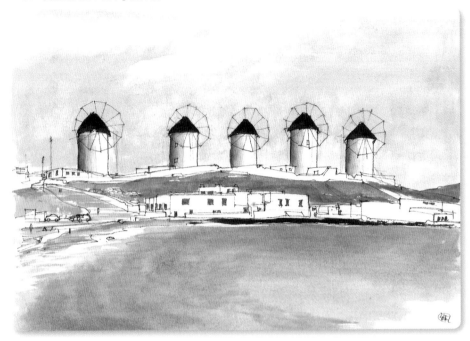

05「傍晚天空」的作品

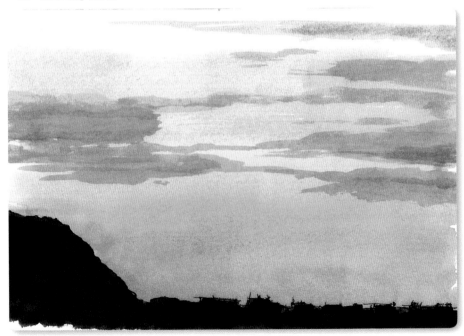

06「象徵性建築物聳立的天空」的作品

07「幻想性天空」的作品

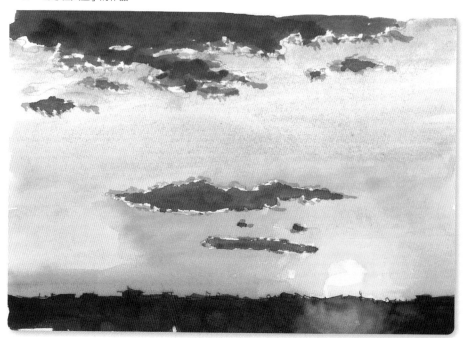

column 1　描繪傍晚時分的寶塔

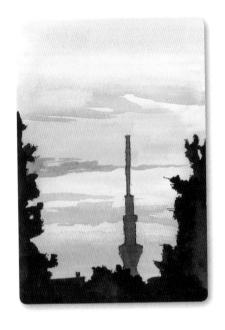 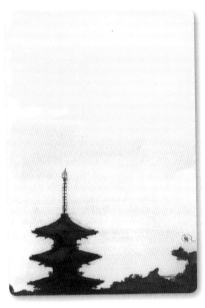

　　向晚時分的天空，雲朵和光線的狀態時時刻刻都變化著表情，以這樣的風景展開，也是令人想要描繪的題材之一。

　　單純描繪天空當然也可以，但透過標的性建築物及天空的重疊表現，更能凸顯遼闊感。上述所描繪的兩個例子，都是寶塔景致的傍晚景象。

　　左方的畫作是由東京晴空塔和拖曳狀雲朵所組成。

　　雲朵的水平要素搭配塔的垂直要素，呈現出有趣的景象。天空塔之外的街道、路樹或建物等全體都以暗影來處理，均勻塗抹深灰色。

　　右方的畫作是由五重塔搭配無雲的傍晚天空。五重塔也不整體呈現出來，僅呈現上半部三重塔的部分，反而讓觀者留下了想像的空間。

　　在此情況下，從天空上部的黃色往下方慢慢添加紅色做出漸層感，此時必須注意顏色濃度的增減。顏料上色的階段，因為飽含大量水分，看起來好像未定色，等到畫紙完全乾燥之後，就會呈現鮮豔的色調。這是很微妙的地方，會因為上色的乾燥程度而產生變化，所以最好先單獨上色試試看，以便於掌握正確的感覺。

　　另外，要描繪這種題材時，畫紙最好採直立式畫法才能完美呈現。

Lesson 2

「綠」的風景畫法

08
單一樹木的立體畫法

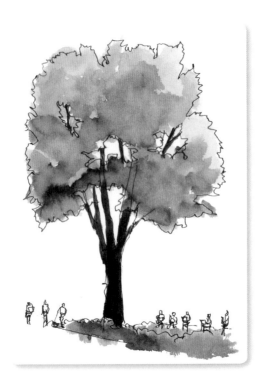

首先，必須立體地畫出單一樹木，同時以很少的顏色來表現。隨著光線的狀況不同，樹木上部和下部的明亮度有很大的差異。特別是接近高木樹幹的地方，夏天也相當陰暗。這種明暗的程度以渲染等畫法就能夠呈現的立體感。

黃綠色	抹茶色		灰色（黑色調成）	黑色

使用色>>

重點

① 從樹木上部的淡色開始塗抹

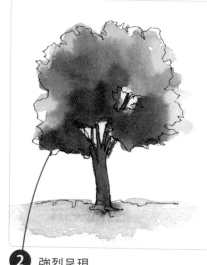 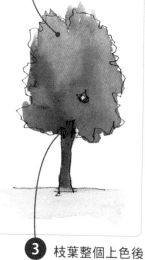

② 強烈呈現濃淡不同

③ 枝葉整個上色後，再塗抹淡黑色

草稿圖

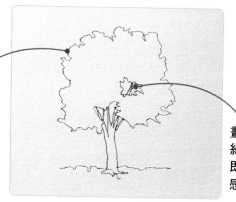

畫出樹木的輪廓線

畫出縫隙之間隱約可見的樹枝，即能呈現樹木的感覺

著色順序

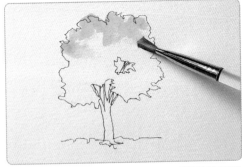

1

從樹木的上部開始，塗上淡淡的黃綠色顏料。為了活用重疊上色的效果，最好從淡色部分開始上色。

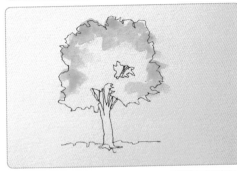

2

然後繼續往樹木下部前進，但是濃度不要太均勻。

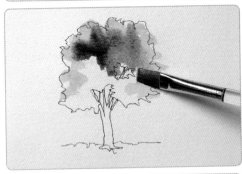

3

其次，塗抹略濃的抹茶色。此處也可大膽地強調濃淡的不同。就算以濃色上色，等過一會，畫紙乾燥後，就能呈現明亮的感覺。

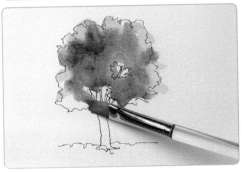

4

到此階段，為了讓畫紙保持含水的狀態，必須迅速上色。同一位置，切勿重複塗抹喔。

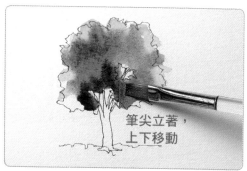

5

黑色顏料裡加入少許水調和後，塗抹樹木的下部。筆尖立著，上下地移動上色就能呈現樹木的立體感。

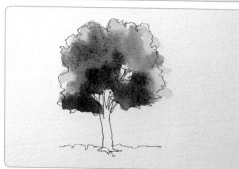

6

因為紙張含有恰當的水分，能適當地混合抹茶色和黑色，要注意水量不要過多。

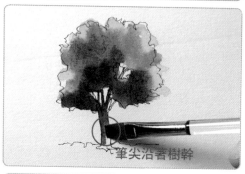

7

枝葉全部上色後，再以黑色調水後的淡黑色塗抹樹幹。以平筆上色時將筆尖沿著樹幹均勻地塗抹。

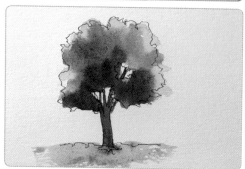

8

完成的狀態。不管怎麼樣，顏料以水稀釋後，都會成為淡色調。下部的濃色，不太加水塗上黑色則更具效果。

09
樹林或山林的畫法①

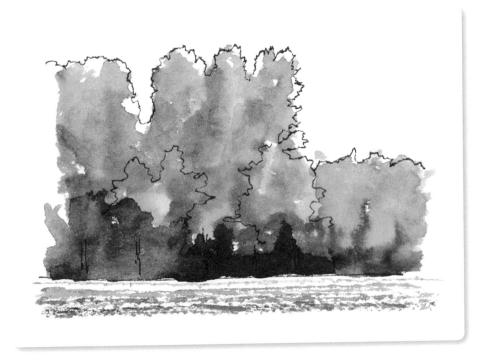

經常看見相同樹種的樹木，左右部分重疊並植的狀態。這種
情況下，與其一棵棵上色，不如整體一起上色更容易完成。
上色的方式和單一獨木的上色方法沒什麼不同，但因為畫筆
的使用和上色位置的順序不同，務必特別注意。

|藍色|抹茶色|灰色
（黑色調成）|黑色|

使用色>>

重點

1 以淡抹茶色塗抹
每一樹木的左側

2 重疊塗抹
濃抹茶色

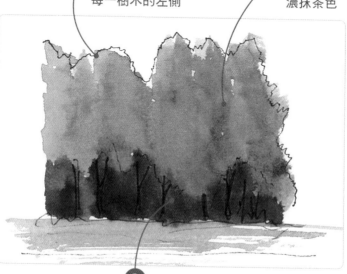

3 樹木下方以黑
色顏料上色

草稿圖

樹林上部的起
伏線條，以一
條鋸齒狀線條
來呈現

此外的線條，
僅止於樹種不
同所造成的交
界線而已

著色順序

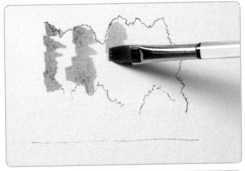

1

先使用以水稀釋的淡抹茶色，選擇樹木的左邊或右邊（此選擇左側）上色。若是相同樹種的樹林，一棵棵上色遠不及同時上色來得快。

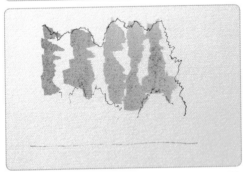

2

看起來就像一條條縱向條紋般。這時全部塗抹左側。

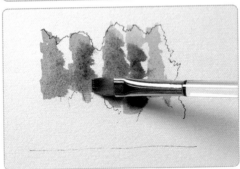

3

不要擱置太久，再使用相同的抹茶濃色重疊上色。若塗抹速度太慢，和先前塗抹的交接處會顯得過於明顯，看起來不像樹木。

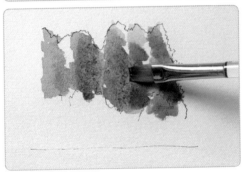

4

終究要在畫紙上相互混合，所以就算不洗筆也沒關係。沾取藍色塗抹每一樹木的右側。

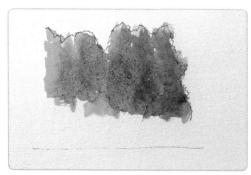

5

依照塗抹的位置不同，抹茶色和藍色混合的程度也不同，因此產生微妙的顏色變化。

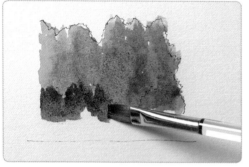

6

其次將黑色顏料以水稀釋成淡黑色後，主要塗抹於樹木下部。

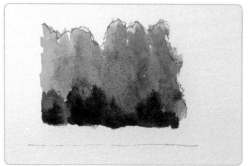

7

黑色並非一次就塗抹完成，而是分成兩次重疊上色。透過重疊上色使顏色更濃。

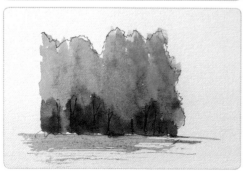

8

完成。雖然是 3 種顏料的混合色，若再加一個顏色或綠色系，就能組合出非常具深度且複雜的顏色。

10
樹林或山林的畫法②

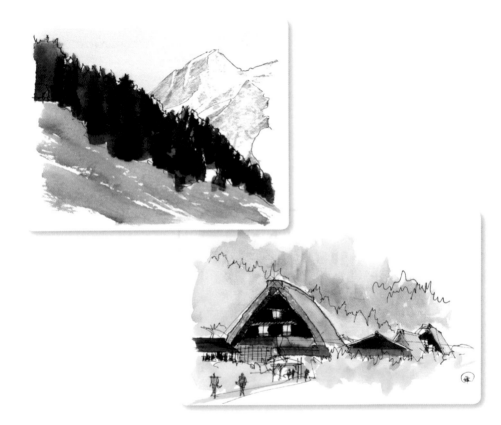

在此，針對針葉樹等山林或比前項更為濃密的山林畫法進行
說明。針葉樹山林利用筆尖方向及濃度，上下整齊地上色。
整片濃密的山林，省略了樹木頂端的連結線，利用大面積塗
抹呈現濃淡最為恰當。

	綠色	黑色		黃色	藍色	抹茶色
使用色>> Ⓐ			Ⓑ			

重點

Ⓐ

1 表現連綿的樹木

Ⓑ

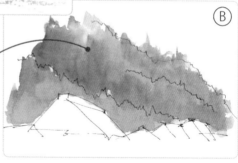

在畫紙上混色 **2**
以表現山林樣貌

草稿圖

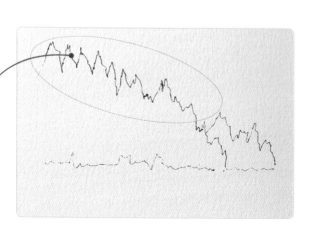

樹木的頂端以
尖銳的鋸齒狀
線條來表現整
體的形狀

Ⓐ著色順序

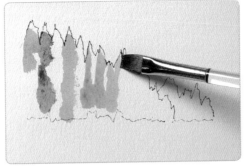

1

最先以綠色顏料為每一棵樹木上下地上色。感覺好像直線條，就算有縫隙也沒有關係。

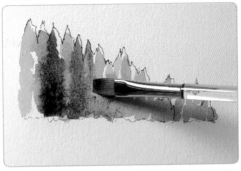

2

不要擱置太久，以稀釋後的淡黑色，和先前的綠色帶稍微錯開上色。

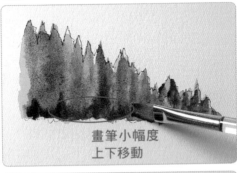

畫筆小幅度
上下移動

3

第一次的黑色全部上色後，不要擱置太久，下部再重疊塗上黑色。畫筆小幅度地上下移動。

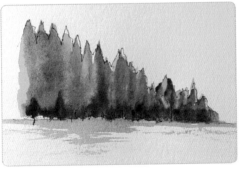

4

完成。在這幅畫中，僅試著以兩色混合來變化色調。

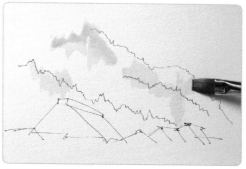

1

最初以粗糙的感覺為山林上部塗抹黃色。黃色屬於強烈感的顏色,所以必須以水調和後再做使用。

2

其次,將藍色和黃色一樣用水淡化後上色。

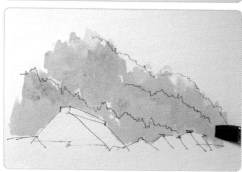

3

整體上色的狀態。畫筆盡量上下移動。也可等到乾燥後,再來強調畫筆移動的方向。

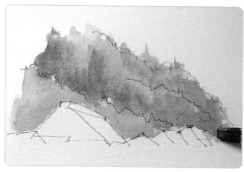

4

堆疊抹茶色,必須因位置不同而改變濃度。相當不同色調的顏料在紙上混合,能享受複雜的色調變化。

11
線條搭配上色來表現樹木的感覺

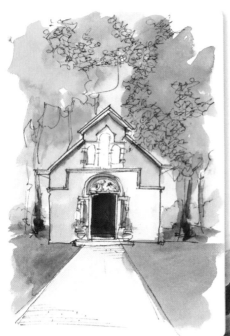

可以利用簽字筆畫出線條搭配塗抹顏色來表現樹木的感覺。在此示範的只是一種例子,各位應該可以依實際狀況擴展更多的可能性。因為線條密度很高,所以最好使用近景或中景等綠色。看起來好像很多線條重疊密布,其實可以利用一筆畫的畫法完成。

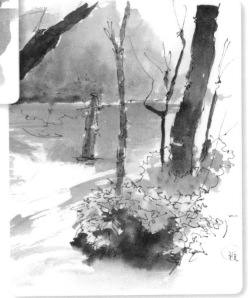

黃色　黃綠色　藍色　灰色（黑色調成） 　　黃色　抹茶色　　灰色
　　　　　　　　　及黑色　　　　　　　　　　　　　（黑色調成）

使用色>> Ⓐ 　Ⓑ

重點

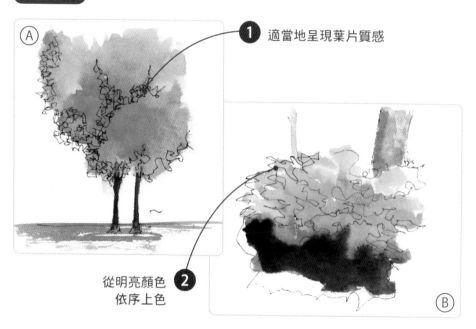

① 適當地呈現葉片質感

② 從明亮顏色
依序上色

草稿圖

雖然是扭曲的線條，
但可以利用一筆畫的
要領畫出

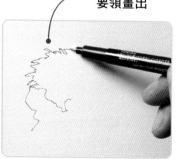

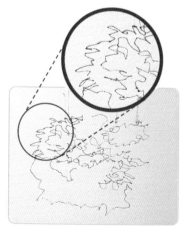

🅐 著色順序

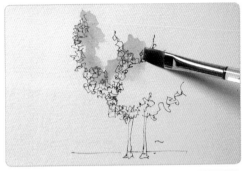

1

一開始先塗抹淡淡的黃綠色。因為已經先以線條畫出某程度的份量感，所以能表現出茂密感。因此，刻意沿著這種形狀上色即可。

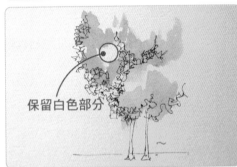

保留白色部分

2

塗上淡抹茶色。

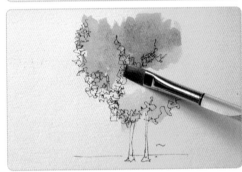

3

不久後，再塗上相同的濃抹茶色，沒想到同樣的抹茶色竟會形成不同的色調。這裡使用的三種顏色，依照明亮度依序為黃綠、抹茶色、黑色，所以可以不洗筆。

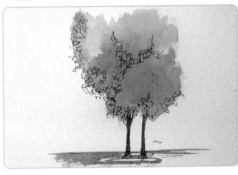

4

抹茶色裡加入黑色，呈現微妙的濃淡感。或許上色時會覺得過濃，但乾燥後會超乎想像地明亮。

Ⓑ 著色順序

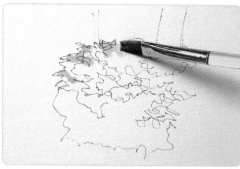

1

筆尖沾取黃色顏料，點狀塗抹於上部。若以簽字筆畫完後就立刻上色，就算是以耐水性簽字筆畫出來的線條也可能暈染開來，所以一定要特別注意。

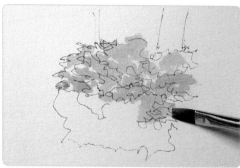

2

然後開始塗抹黃綠色，但一開始先淡塗。之後再以相同的黃綠色，濃塗某些部分。

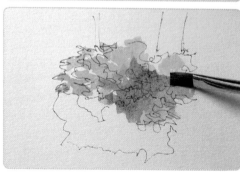

3

接著塗抹黑色。這也是先淡淡地從中央部分開始朝下上色。

4

接著加深濃度，下部的濃度相當深。畫筆在同一位置不斷地來回塗抹，容易造成畫紙表面磨損，也要特別注意。

12
紅葉近景的畫法

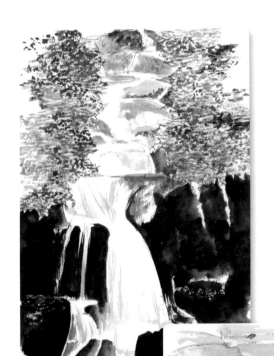

紅葉也是想要畫的風景中，排行很高的熱門主題。楓槭樹等是由非常細密的葉片重疊而成，因此，在近景裡，此纖細部分也必須畫出線條後，再仔細地上色。距離稍遠時，可以用筆尖點描表現其可愛的模樣。但是一定要特別注意筆尖的方向。

朱色　　　　　　　　黃色

使用色>> Ⓐ Ⓑ 皆是

重點

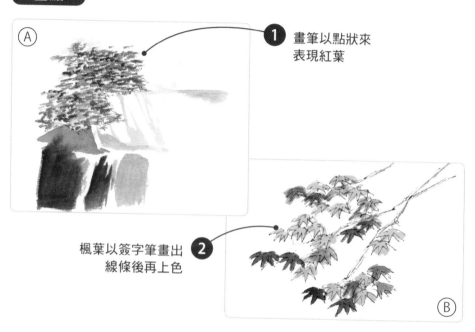

Ⓐ

1 畫筆以點狀來
表現紅葉

楓葉以簽字筆畫出 **2**
線條後再上色

Ⓑ

草稿圖

Ⓐ

用簽字筆畫出
最少的線條

畫出很細
的線條

線條太過顯眼時，
可使用鉛筆

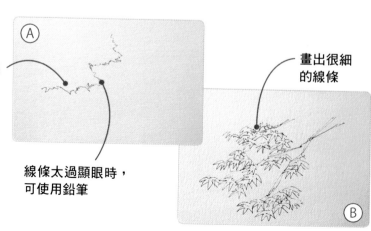

Ⓑ

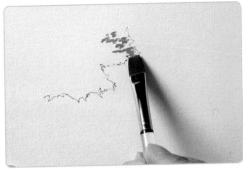

1

首先將平筆打橫，塗上淡淡的朱色，感覺好像是畫點的樣子。

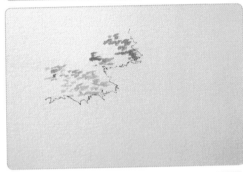

2

朱色以水稀釋後，大概就是這個顏色。增減水的份量，以點狀方式上色。若太急著完成，點狀的表現可能會變得很雜亂，因此，一定要小心。

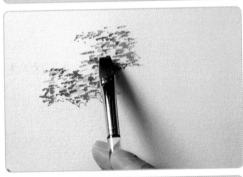

3

繼續上色的同時，再添加濃朱色。然後沾取黃色顏料，以相同的方式移動筆尖。

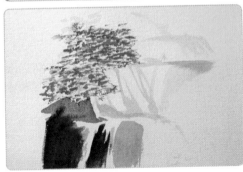

4

完成的狀態。只使用一種朱色顏料也能做出濃淡，可呈現的色調相當廣泛。

Ⓑ 著色順序

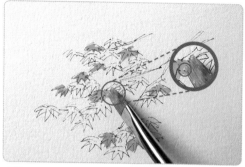

1

筆尖先沾取黃色，配合線條畫成的葉片形狀，進行某程度的上色。這種技法使用圓筆較容易進行。但此例中以平筆筆尖進行上色。

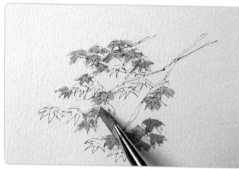

2

接著塗抹淡朱色。不要所有葉片都塗滿，可以保留一些白色的葉片。

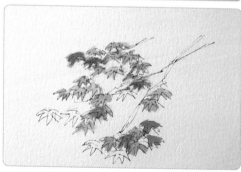

3

雖然使用同樣的朱色，但顏色增濃。

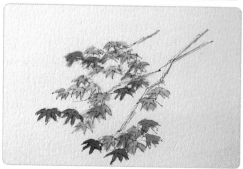

4

最後幾乎不需沾水，直接以筆尖沾取朱色顏料後上色。

13
紅葉遠景的畫法

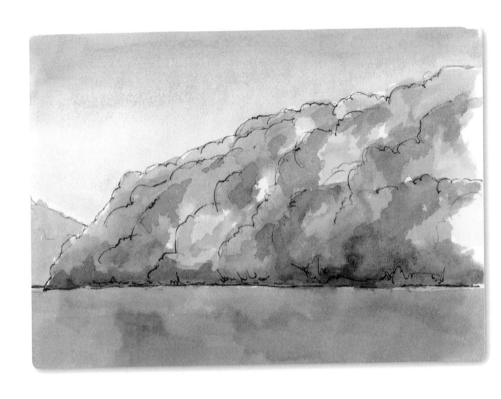

就算是描畫紅葉的遠景，也是使用紅色～黃色大範圍地塗抹
山色。使用數種顏料來呈現此色調。使用模糊等技法以水調
和出濃淡，就算是相同的顏料也能呈現出各種色調。

黃色	朱色	紅色	青色	灰色 （黑色調成）

使用色>>

重點

① 從黃色、朱色、抹茶色、青色依序上色

② 黃色以水分調和淡化

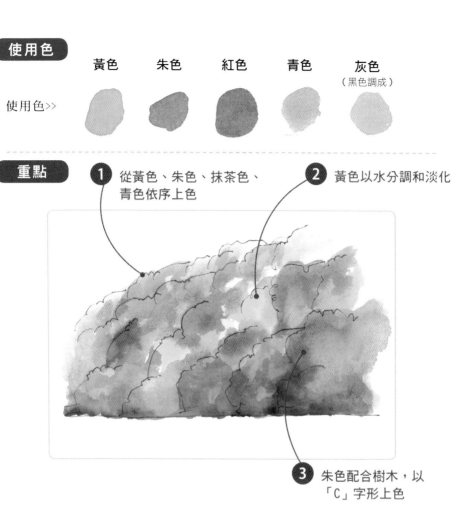

③ 朱色配合樹木，以「C」字形上色

草稿圖

樹木叢聚的樣貌，以線條畫出交界處

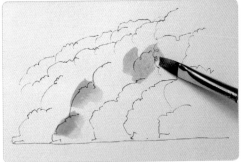

1

首先，先少部分塗上黃色。

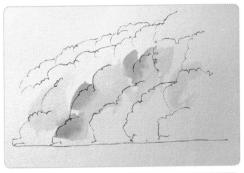

2

然後大範圍塗上很淡的黃色。

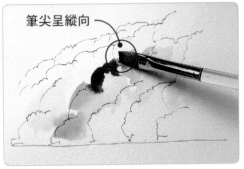

筆尖呈縱向

3

部分塗上不要太淡的朱色。

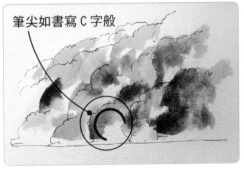

筆尖如書寫 C 字般

4

筆尖移動的方式好像書寫英文字母「C」字，配合樹木的形狀塗上朱色。最好每個地方都能做出濃淡。

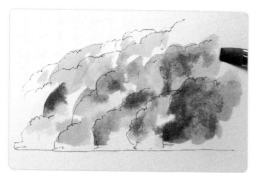

5

抹茶色登場。這裡也必須視實際樹木的混合交錯塗上淡色。

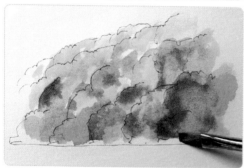

6

考量來自河面的反射，靠近河川邊緣處必須塗上青色。因為以濃青色作為紅葉顏色容易產生突兀感，一定要特別小心上色。

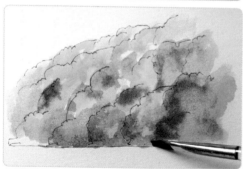

7

然後以黑色調和而成的灰色，沿著河川邊緣上色。

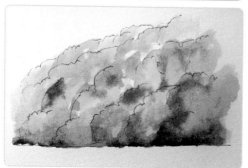

8

可以透過數度重疊上色來呈現河川邊緣黑色的濃淡。所以沒必要從一開始就塗抹濃色。

14
草皮或牧草地的畫法

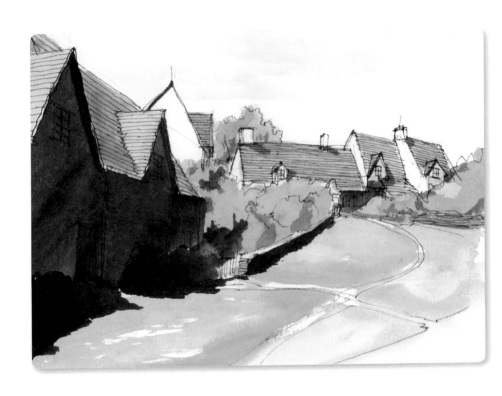

這個主題和其他題材不同，綠色雖然不是主體，但是在圖畫中，必須要有綠地作為背景。建物周圍或建物前方的草皮等也是如此。若能呈現緩緩的起伏感，就能傳達草皮在眼前擴展開來的感覺。描畫牧草地時的基本原則也相同。

抹茶色　　　青色　　　　灰色
　　　　　　　　　　　（黑色調成）

使用色>>

重點

① 從草皮部分開始上色

② 內側的部分重疊塗上淡淡的青色

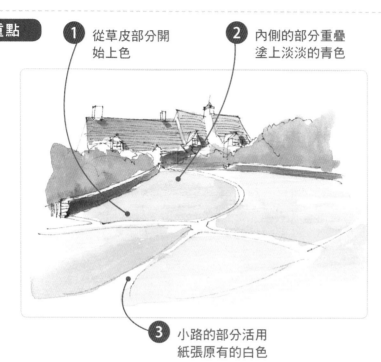

③ 小路的部分活用紙張原有的白色

草稿圖

田園小路等僅止於線描的程度。建議盡量以最細的簽字筆進行描繪

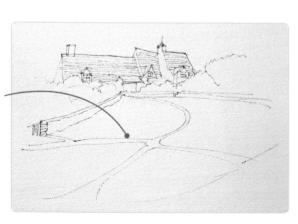

著色順序

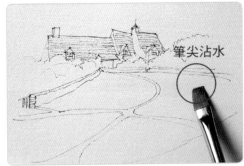

1

畫筆沾水後，事先將草皮面積要上色的地方抹濕。

筆尖沾水

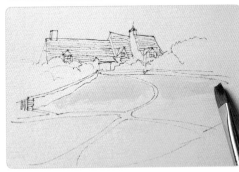

2

抹茶色淡化後，從草皮處開始上色。

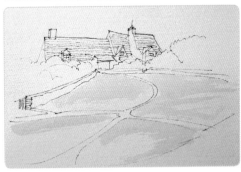

3

小路分隔出的四個區塊，以同樣的色調上色。

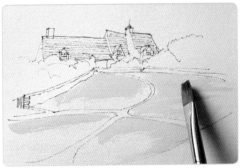

4

然後將青色更加淡化之後，重疊塗抹稍遠處的草皮。

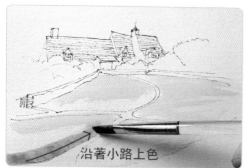

沿著小路上色

5

為了呈現草皮起伏的感覺，以略濃的抹茶色沿著小路上色。

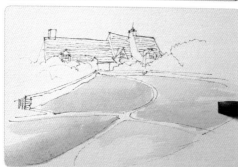

6

為了完美呈現濃淡交接處的連續性，只要畫筆飽含水分上色即可。

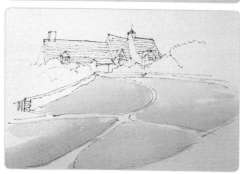

7

呈現緩緩起伏的階段。

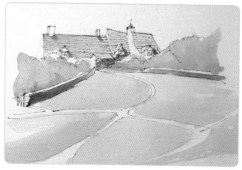

8

小路的部分不需要特別上色，活用紙張原有的白色即可。乾燥後會呈現更明亮的色調。

綠色風景作品集

描繪綠色風景時很大的重點是「不要畫」「不要塗」。不需要一一描繪出樹木的葉片，顏色也不需要寫實地呈現，把握良好意境大致地進行描繪吧！

08「單一樹木的立體畫法」作品

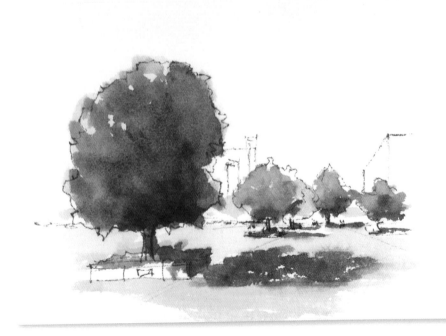

09「樹林或山林畫法①」的作品

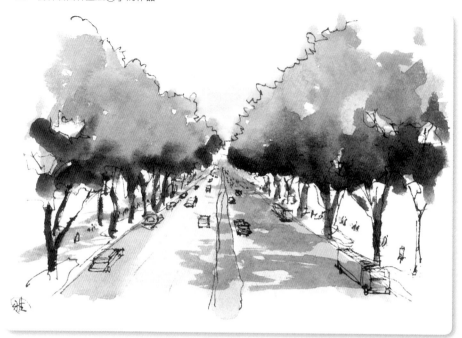

10「樹林或山林畫法②」的作品

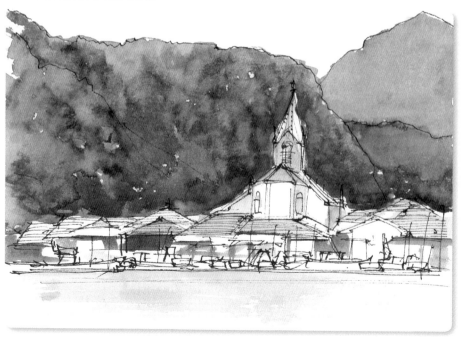

11「線條搭配上色來表現樹木的感覺」的作品

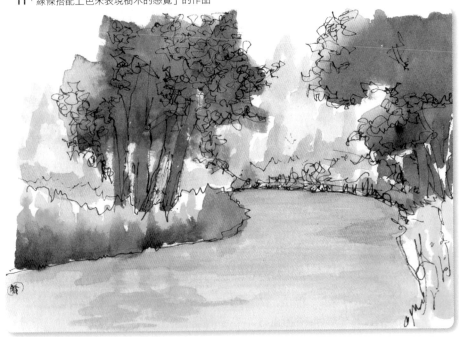

12「紅葉近景」的作品

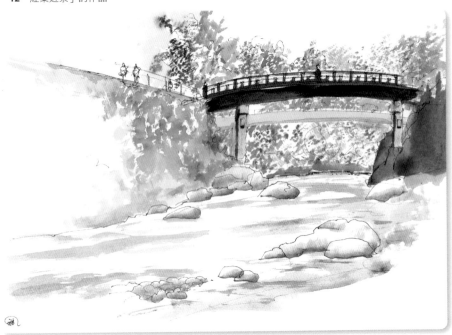

13「紅葉遠景」的作品

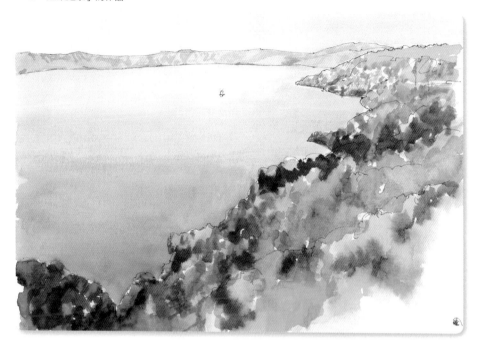

14「草皮或牧草地」的作品

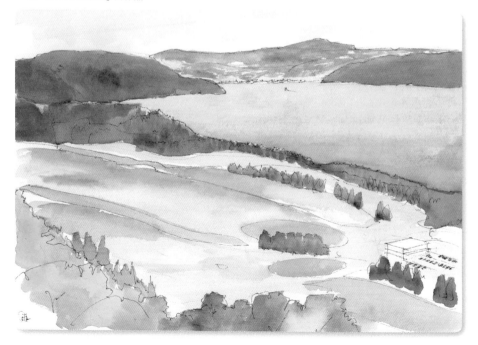

column 2　櫻花樹海的畫法

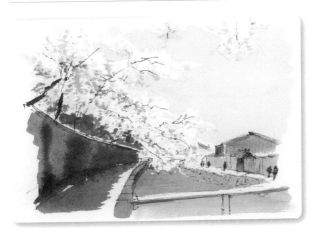

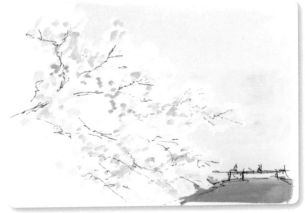

　　春天並排滿開的櫻花樹，也是許多人渴望描繪的風景之一。

　　櫻花花瓣和其他樹木或花木不同，花瓣顏色因品種而異，像染井吉野櫻就有著非常淡的粉紅色。不需要成套的顏料，最好準備1支櫻花用的顏料。

　　我大多使用HOLBEIN公司的「歌劇紅」。在粉紅色系顏料中，大膽以水調和淡化以確認色調，就不會弄錯。

　　另一描繪櫻花時必須要注意的是背景天空顏色的呈現。

　　若描繪陰天景色時，一般很容易直接在天空塗抹灰色，但若以加了青色後的天空作為背景，更能凸顯櫻花的淡粉紅色。

「水」的風景畫法

15
平緩遼闊的水面
及湖面畫法

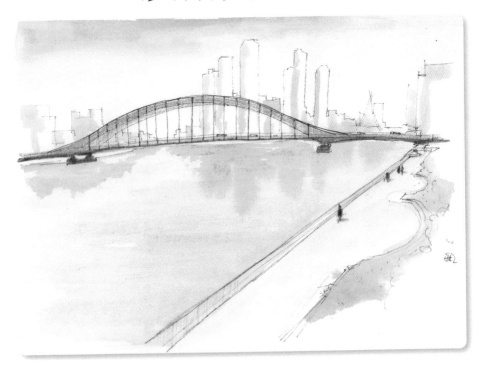

平緩水面上色時的基本概念就是寬廣面積上色平均。主要是
水平移動畫筆，顏料和水的比例維持不變。彷彿有什麼東西
映照在水面上的感覺，能讓氣氛更完整。這種題材通常遠處
的橋樑或建築的陰影會落在水面，陰影即使很淡也沒有關
係。

藍色　　　灰色
（黑色調成）

使用色>>
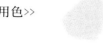
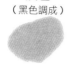

重點

① 水面上色均勻　　**③** 水面畫出橋樑或
建物的陰影

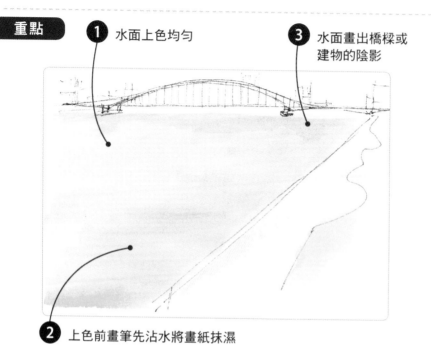

② 上色前畫筆先沾水將畫紙抹濕

草稿圖

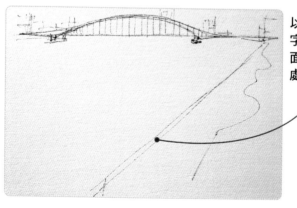

以耐水性簽
字筆畫出水
面範圍交接
處的線條

著色順序

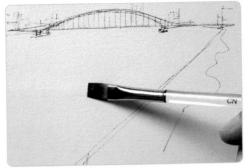

1

塗抹廣大範圍時，先以飽含水分的畫筆將畫紙抹濕。

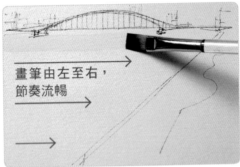

畫筆由左至右，
節奏流暢

2

平筆筆尖打直，塗抹淡藍色。畫筆以水平方向左右移動，就能呈現水面的感覺。上色時就算感覺不明顯，等到完全乾燥後，筆觸就會很明顯。

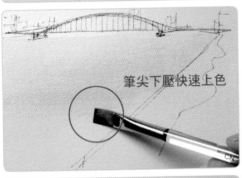

筆尖下壓快速上色

3

一開始上色最好就像這樣，維持速度感的塗抹淡色。

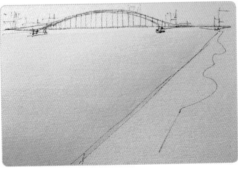

4

第一次上色完成的狀態。雖然愈往前面顏色漸濃，但整體說來還是屬於淡色。

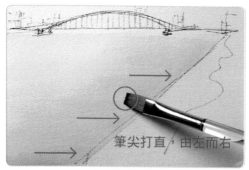

5

迅速重疊塗上藍色。經過一段時間後,開始塗的地方和最後塗的地方,會明顯浮現塗抹的痕跡。

筆尖打直,由左而右

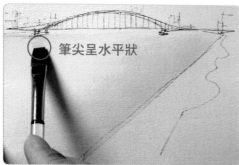

筆尖呈水平狀

6

隱約呈現遠方水面上映照的橋樑或建物等陰影。黑色顏料以水調和淡化後,筆尖呈水平狀,左右移動畫筆。

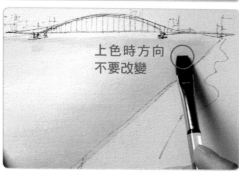

上色時方向不要改變

7

想要表現映照於水面的陰影時,建議上色時筆尖的方向和移動的方向不要改變。

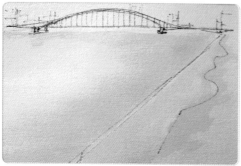

8

完成的狀態。

16
微波蕩漾的海面畫法

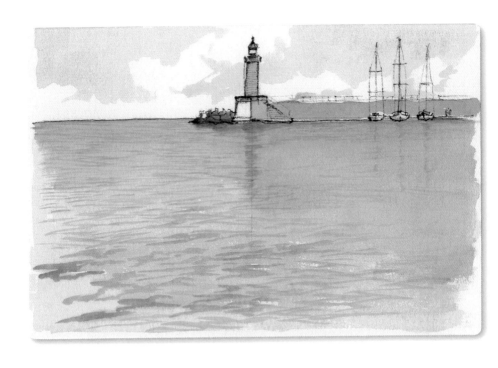

　　就算只有微風吹拂，海面和水面都會引起微波漣漪，若想表現出這種畫面，勢必需要某些幫助。在此介紹透明水彩的用法。重點是顏料的種類和上色順序。就算看著完成後的樣貌，大概也不易想像上色過程中使用的方法。微波漣漪的表現主要是靠運筆的方式來決定。

藍色　　　　灰色　　　　藍色和
　　　　　（黑色調成）　水色混合

使用色>>

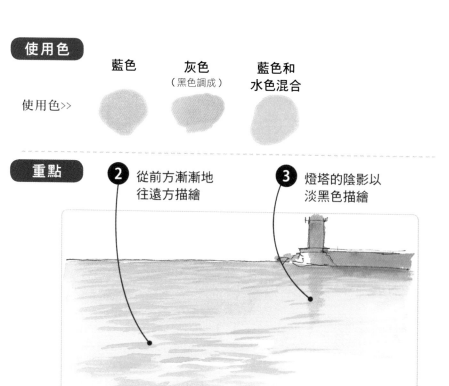

重點

2 從前方漸漸地
往遠方描繪

3 燈塔的陰影以
淡黑色描繪

1 海面漣漪以「Z」字形來描繪

草稿圖

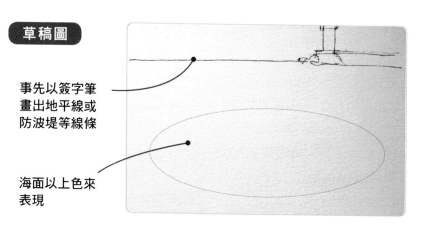

事先以簽字筆
畫出地平線或
防波堤等線條

海面以上色來
表現

著色順序

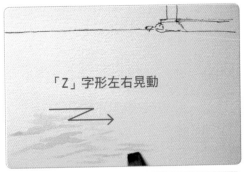

「Z」字形左右晃動

1

筆尖斜躺接近水平的角度，以「Z」字形左右晃動來描繪。建議先明確地描繪出細部。

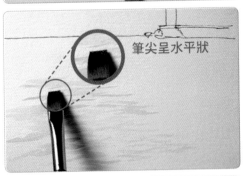

筆尖呈水平狀

2

波浪的描繪方向從近處到遠處，慢慢地運筆。以這種方式仔細地上色。

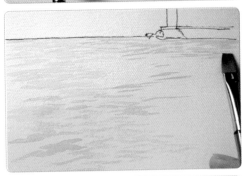

3

此處只用了一種顏料來塗出不同的濃淡。海面顏色微妙的差異，以2種不同的顏料混合呈現也很有趣。

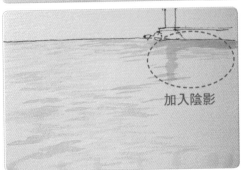

加入陰影

4

海面映照的燈塔陰影，以黑色調水淡化後的灰色上色。還是以畫筆左右移動進行海面上色。為了不造成下次上色時的暈染，在完全乾燥之前，必須等些時間。

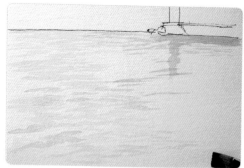

5

先在調色盤上準備好淡水色。畫筆沾取該色後，筆尖呈縱向，開始上色。

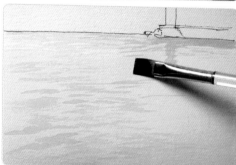

6

因為要等接近水平線的部分乾燥，所以由前方近處往遠處進行上色。這個作業要迅速進行。

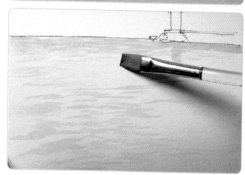

7

不要等太久，接近水平線的部分再重疊塗上濃色。

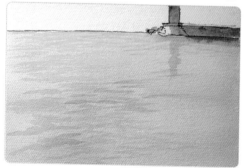

8

完成的狀態。

17
沙灘波浪的畫法

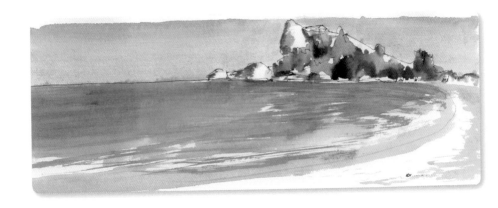

海岸的波浪也是描繪自然風景時經常被選擇的場景。在此選
擇較為平穩的波浪進行描繪。海浪拍擊的地方，沿著岸邊，
形成弓狀的波浪。想要不透過鉛筆畫出輪廓，而能成為弓狀
的波浪，就必須靠著運筆的技法。

藍色　　　　　　紅色

使用色>>

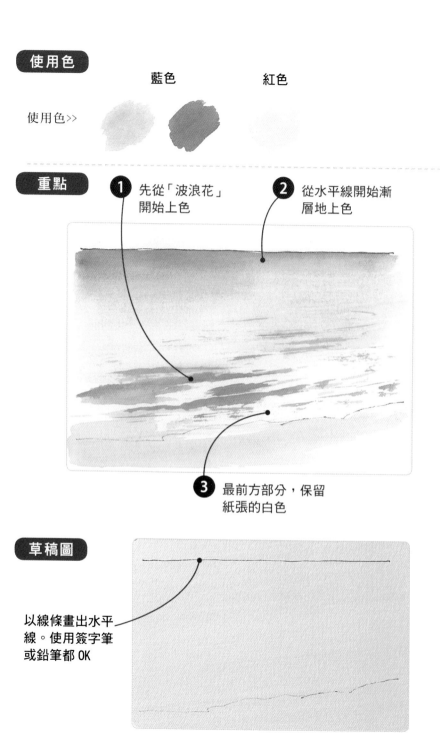

重點

1 先從「波浪花」開始上色

2 從水平線開始漸層地上色

3 最前方部分，保留紙張的白色

草稿圖

以線條畫出水平線。使用簽字筆或鉛筆都 OK

1

以極淡的藍色塗抹海浪
拍打岸邊的波浪部分。

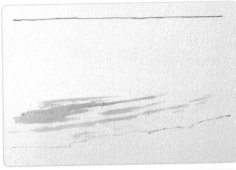

2

活用畫筆的筆觸,左右
移動筆尖上色。畫出配
合海岸線的波浪線條。

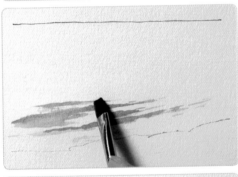

3

時間不要太久,再重疊
塗抹略濃的藍色,以強
調波浪的邊緣,就能夠
完美呈現波浪的形狀。

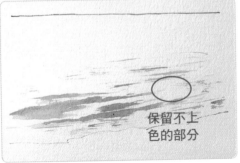

保留不上
色的部分

4

就是這樣的感覺。保留
什麼顏色都不塗的部分
是很重要的。

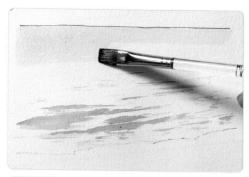

5

接著塗抹波浪內側廣闊的海面。首先還是同樣地塗抹淡藍色，想要更濃時，再以淡色重疊上色即可。

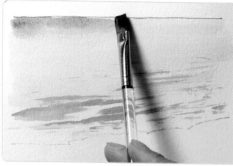

6

不要擱置太久，沾取較濃的藍色，從接近水平線的地方開始上色。

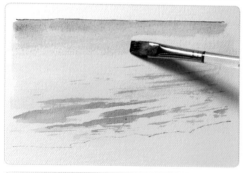

7

從較濃的地方往較淡的地方迅速地移動畫筆，顏色的變化較為流暢。

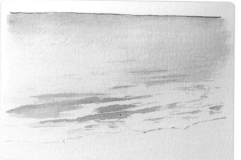

8

從海浪拍打的地方開始上色，到內側的海面分兩階段上色。

18
流動河面的畫法

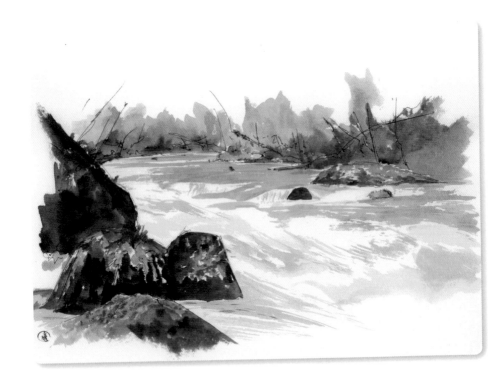

水流動的樣子不僅要呈現動態感，也要呈現出高低差異。溪流或清流景觀不可欠缺的是水流的表情。雖然筆尖的水量增減或面對水流的角度、運筆的速度等關係較為複雜，但不需使用太多種顏料這一點卻相當輕鬆。因為濃度偏差或上色錯誤不易修正，所以描繪時要大膽且慎重。

使用色

僅用青色

使用色>>

重點

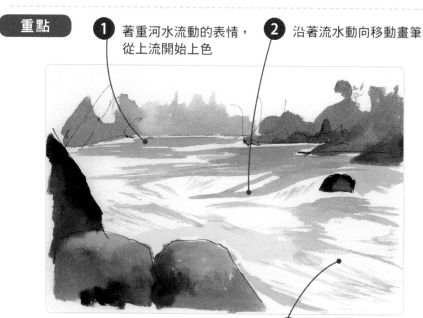

① 著重河水流動的表情，從上流開始上色

② 沿著流水動向移動畫筆

③ 不必太過小心地進行上色

草稿圖

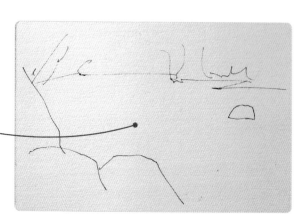

河水的線條不需以簽字筆畫出

若覺得困難，可以用鉛筆淡淡地描出頭緒

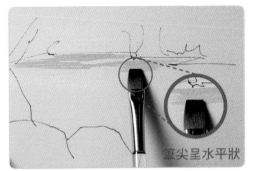

筆尖呈水平狀

1

水的顏色僅使用青色。
改變筆尖的移動方式和
方向來呈現流動的感覺。
從上流的河面開始呈現。

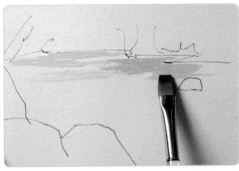

2

以相對較濃的青色上色。
必須依照水面背後的景
色改變濃度，也要表現
出岩石或樹木的陰影等
影響水面暗度的感覺。

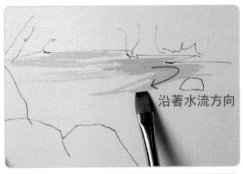

沿著水流方向

3

水流較為湍急的地方，
也要沿著水流移動筆尖。

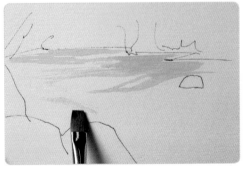

4

水勢較大的地方，畫筆
也要快速移動來呈現水
流的狀態。若上色時太
過於著重在細節處，就
無法呈現氣勢磅礴的水
流樣貌。

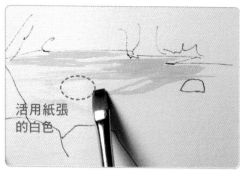

5

水流漩入的地方，可有效運用紙張的白色。

活用紙張的白色

6

雖然顏色相當淡，但是乾燥後，描繪水流的筆觸就顯得非常鮮明。

7

水流整體的狀態。同一地方若數度以畫筆描繪時，會殘留很明顯的描繪痕跡，要盡量避免。

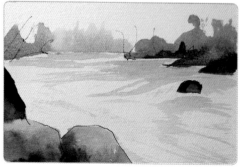

8

完成。水流比較穩定的區域和水勢磅礴的區域，最好移動畫筆做出強弱的感覺。

19
如瀑布般落下的流水畫法

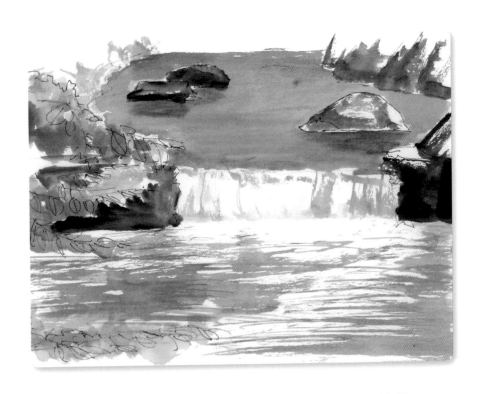

瀑布的表現方式和河水的基本畫法相當類似。只是，瀑布僅以該處落下的水流表現來決定。筆尖大量地上下移動是很重要的技巧。此外，最好有效地利用紙張原有的白色。若該留白的地方已經上色時，某些部分可使用白色顏料進行修正。

使用色

僅用青色

使用色>>

重點

① 瀑布落下前的水、瀑布、瀑布潭個別分開描繪

③ 水流落下的地方，以筆尖順水流動向進行描繪

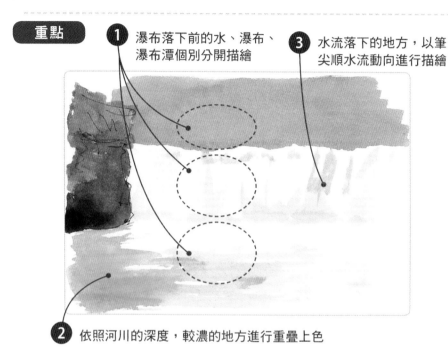

② 依照河川的深度，較濃的地方進行重疊上色

草稿圖

瀑布開始的地方不需要用簽字筆描繪底稿，只須利用上色來表現即可。但若想要有所依循時，可用鉛筆畫出極淡的不明顯線條。

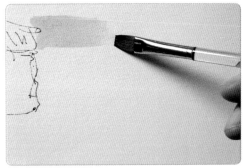

1

瀑布流水落下之前的水流聚積，水流滯留的狀態。先從這個部分開始，以淡青色開始上色，不需做出太大的濃淡。

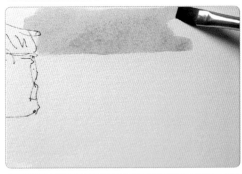

2

迅速上色為成功訣竅，但還是依照塗抹面積而定。雖然也有從周圍風景開始上色的方式，但因為主題是瀑布，就從瀑布開始上色吧！

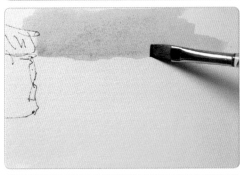

3

某部分想要濃色時，可利用重疊上色的方式。

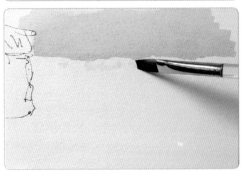

4

瀑布水流正好要落下的前方部分，將筆尖打直後塗抹極淡的青色。

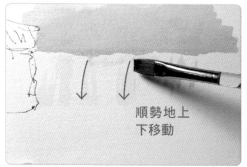

5

瀑布水流落下的狀態，將筆尖打直，順勢地上下移動。就算是水流動線非常複雜的瀑布，也要配合此動線來移動畫筆。

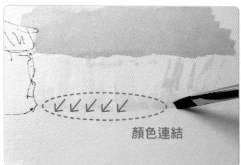

6

在瀑布下方，橫向如連續地塗抹淡青色。筆尖約成 45 度斜角，由左至右移動畫筆上色。

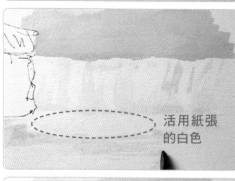

7

水流沖擊而下的地方，會產生大量泡沫，只要利用紙張原有的白色，就可以漂亮地完成。

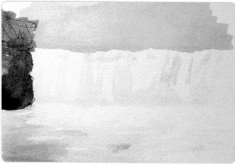

8

瀑布前方和瀑布正前端的地方，水流相對呈現平緩的狀態。瀑布前方略微粗澀的水面，可運用畫筆的側面，左右輕快地移動。

20
河面映照夕陽和
陰影的畫法

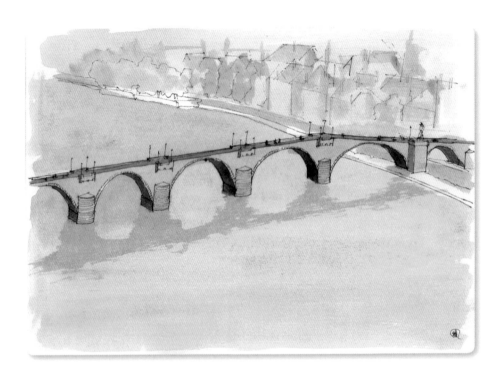

水面映照著夕陽染紅的天空，也是一幅非常美麗的風景。遼
闊的水面，以紅色和藍色做出漸層感是非常重要的。此外，
能正確地描繪出映照於河面上的倒影，完成後滿意度更佳。

藍色　　　紅色　　　灰色
（黑色調成）

使用色>>

重點

2 乾燥後，以水調和而成的
淡黑色塗抹建物的陰影

3 拱橋的內側塗抹
濃色調

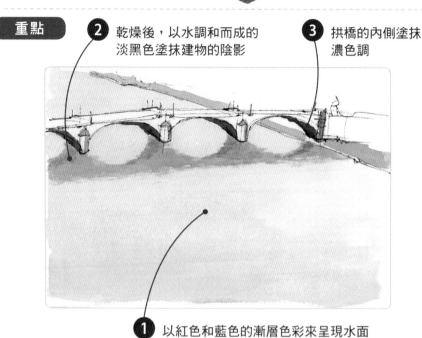

1 以紅色和藍色的漸層色彩來呈現水面

草稿圖

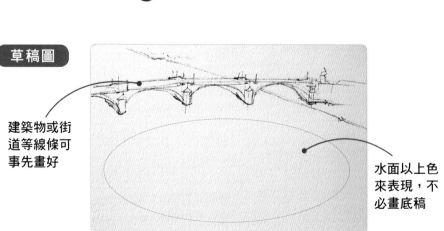

建築物或街
道等線條可
事先畫好

水面以上色
來表現，不
必畫底稿

著色順序

1

畫筆僅沾水塗抹，紙張打濕後上色比較漂亮。然後筆尖沾取以水稀釋後的淡紅色開始上色。

順向塗抹

2

上色時盡量不要斑駁，要特別注意筆尖的方向。

3

不要擱置太久，從河川面的下部開始，筆尖沾取淡淡的藍色，由左至右運筆。

4

紅色和藍色交界之處，最好以美麗的漸層效果來呈現。若能表現出變幻的天空色調就會很漂亮。

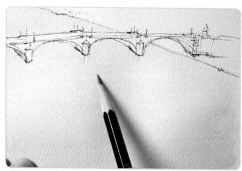

5

描繪映照於河面上的橋樑陰影。比起毫無頭緒就直接上色，最好還是以鉛筆淡淡地畫出陰影的交界線條。

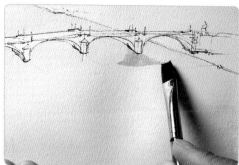

6

筆尖沾取以水淡化後的黑色，塗抹鉛筆標記出來的陰影範圍。

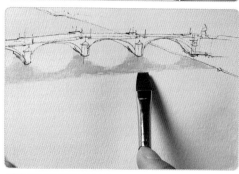

7

陰影的最下面會因為水面晃動導致陰影的交接處看起來扭曲歪斜，可以不用清楚地描繪。

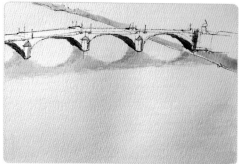

8

完成。橋梁拱形的內側部分濃塗時，能凸顯拱狀的造型。

21
特殊水面、
兩種風景的畫法

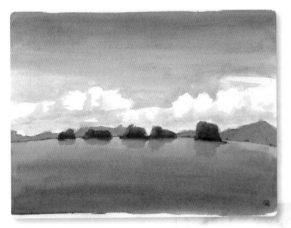

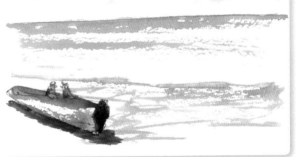

有時會配合主題需要，不使用淡色調，反而整體都使用濃色調來完成。當然，水面也被要求以濃色調上色。

另外，活用紙張的特性，營造有韻味的表現方式。在此，特地選用紙面凹凸較為明顯的畫紙。

	藍色	灰色 （黑色調成）	朱色		青色	綠色
使用色 >> Ⓐ				Ⓑ		

重點

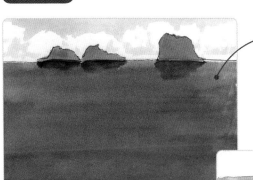

❶ 水面以濃色調呈現

Ⓐ

活用表面凹凸
明顯的畫紙 **❷**

Ⓑ

草稿圖 線條僅限於地平線等

Ⓐ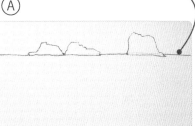

Ⓑ

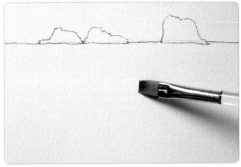

1

事先以畫筆沾水後將畫紙抹濕。

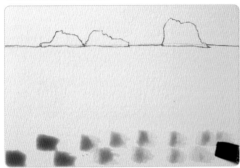

2

從這裡開始上色。畫筆沾取以水淡化後的淡青色，因為上色範圍的濃度相同，一開始就以點狀上色。

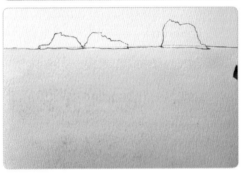

3

很快地筆尖打直左右移動。接著要上色的地方，也以相同的點狀方式沾取顏料上色。

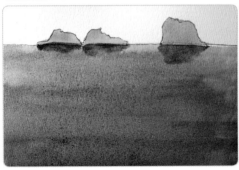

4

整體塗上淡青色後，很快地混合青色和綠色，以 2 ～ 3 同樣的要領，重疊上色。海面完全乾燥後，再塗抹小島等顏色。

B 著色順序

1

藍色顏料淡化後，筆尖呈水平狀放置，由左而右運筆。

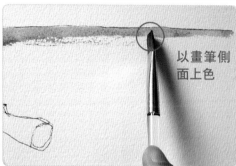

以畫筆側面上色

2

活用紙張表面粗細的最大限度，將顏料推開來。因為不能重來，所以一定要集中精神進行。

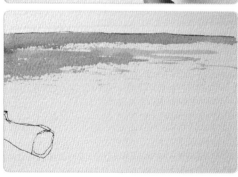

3

根據紙張表面的凹凸程度，細細地上色。注意畫筆上不要有過多的水分。

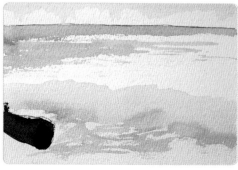

4

含海水的濕沙和不含海水的乾沙，交接處以朱色和灰色來表現。這裡的灰色也是黑色淡化後調成。朱色要極度以水淡化後再上色。

水的風景作品集

雖然很想要畫出水面的風景，但水面所呈現的
表情風貌豐富而多樣，總讓人覺得很不容易成
功。但是，若能學會本章所介紹的基本概念，
慢慢的就會上手了。想想看，你畫的水面要和
「天空」還是「綠意」組合搭配呢？

15「平緩遼闊的水面及湖面」作品

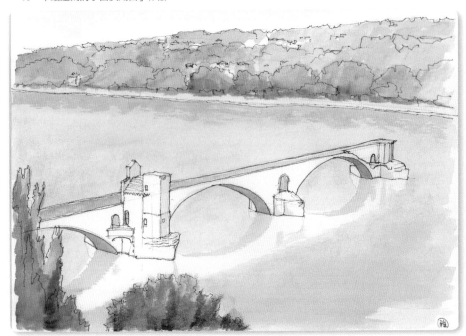

16「微波蕩漾的海面」的作品

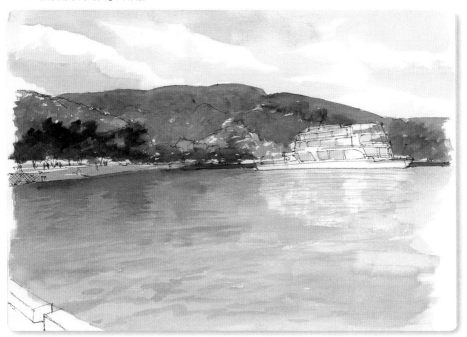

17「沙灘波浪」的作品

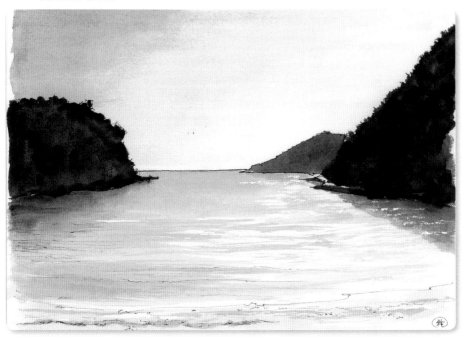

18「流動河面」的作品

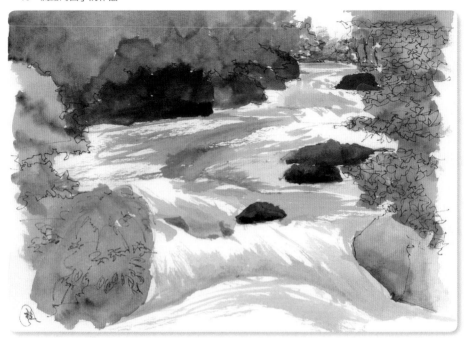

19「如瀑布般落下的流水」的作品

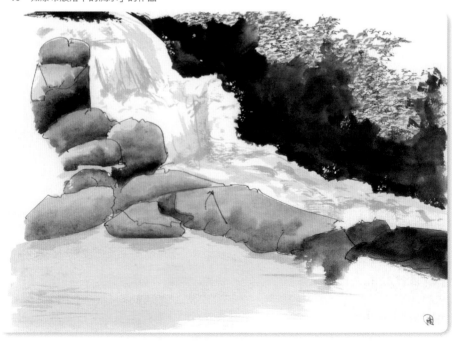

20「河面映照夕陽和陰影」的作品

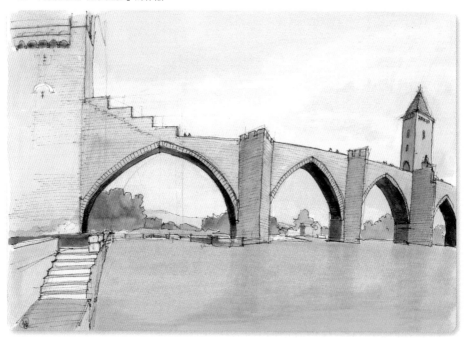

21「特殊水面、兩種風景」的作品

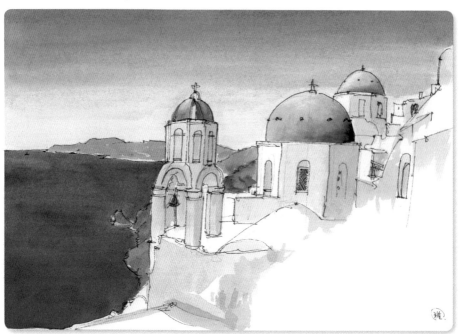

column 3　水面和倒影

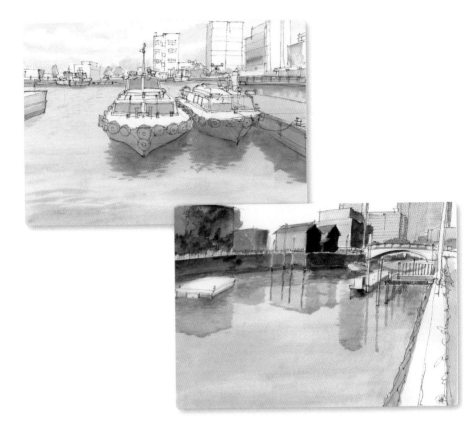

　　「空」「綠」「水」三者中，「水」會倒映出周圍的景色，所以，除了水本身之外，其所映照的對象有時也會成為主角。

　　有關「水」的七個主題中，在傍晚時的河川和橋樑題材中，也觸及倒映橋影的畫法。愈靠近水面，視線呈水平方向時，這倒影就成為很重要的要素。

　　在此列舉兩個例子：

　　第一例是停泊港口的船隻。在微風吹拂下，必須表現出晃動的影子，傳達船隻和港口的氛圍。

　　第二例是數棟建物並列的運河風光。平緩的水面上，映照著周圍美麗的建物。

　　描繪這種風景時，必須掌握地上對象和倒影對象兩者。雖然不用過於在意大小或位置之間的關係，但最好還是謹慎地畫出底稿輪廓線。在有關水面的題材中，倒影的處理方式也很重要。

繪畫設計系列叢書

**杉原美由樹の
水彩色鉛筆技法
（附ＤＶＤ）**

22x20cm 　　　96 頁
彩色 　　定價280元

**一級建築師教你
透視圖素描技法**

21x26cm 　　　144 頁
彩色 　　定價350元

**水彩色鉛筆
散步寫生6堂課**

22x20cm 　　　104 頁
彩色 　　定價250元

**美術系偷來的
水彩技法教科書**

19x26cm 　　　112 頁
彩色 　　定價280元

**水彩色鉛筆的
必修9堂課**

22x20cm 　　　104 頁
彩色 　　定價250元

**野村重存帶你
從頭學畫風景素描**

19x26cm 　　　128 頁
彩色 　　定價320元

瑞昇文化

http://www.rising-books.com.tw

＊書籍定價以書本封底條碼為準＊

購書優惠服務請洽：TEL：02-29453191 或 e-order@rising-books.com.tw

PROFILE

山田雅夫

山田雅夫都市設計網路代表董事。自然科學研究機構 核融合科學研究所客座教授。1951 年出生於岐阜縣。東京大學工學部都市工學科畢業。負責科學萬國博覽會 (1985 年舉辦) 的會場設計等工程後自行創業。參與過東京臨海副都心開發、橫濱港與未來 21 的開發構想案規劃等。曾任慶應義塾大學大學院政策 ‧ 媒體研究科副教授與日本建築學會情報系統技術本委員會委員等。以快速寫生佼佼者的身分活躍於該領域。目前擔任東急セミナー BE、讀賣日本電視台文化中心、東武文化、NHK 文化中心等文化養成教室指導素描及繪畫，成為場場座無虛席的高人氣講座。著作有：『スケッチは 3 分』（光文社新書）、『 むだけで がうまくなる本』（自由國民社）、『スケッチのきほん』（日本實業出版社）等多數，總銷量累計超過 100 萬部。

TITLE

掌握空綠水 畫出最美水彩風景畫

STAFF

出版	瑞昇文化事業股份有限公司
作者	山田雅夫
譯者	蔣佳珈
總編輯	郭湘齡
責任編輯	莊薇熙
文字編輯	黃美玉　黃思婷
美術編輯	謝彥如
排版	曾兆珩
製版	明宏彩色照相製版股份有限公司
印刷	皇甫彩藝印刷股份有限公司
法律顧問	經兆國際法律事務所　黃沛聲律師
戶名	瑞昇文化事業股份有限公司
劃撥帳號	19598343
地址	新北市中和區景平路464巷2弄1-4號
電話	(02)2945-3191
傳真	(02)2945-3190
網址	www.rising-books.com.tw
Mail	resing@ms34.hinet.net
本版日期	2018年5月
定價	250元

國家圖書館出版品預行編目資料

掌握空綠水：畫出最美水彩風景畫 / 山田雅夫
著；蔣佳珈譯. -- 初版. -- 新北市：瑞昇文化，
2015.06
112 面；21 X 14.8　公分
ISBN 978-986-401-029-5(平裝)

1.水彩畫 2.風景畫 3.繪畫技法

948.4　　　　　　　　　　　　　10400884